赋神

东方幻想艺术画集

666K信誩 著

人民邮电出版社

北　京

图书在版编目（CIP）数据

赋神 : 东方幻想艺术画集 / 666K信譞著. -- 北京 :
人民邮电出版社, 2024.1（2024.4重印）
ISBN 978-7-115-62628-8

Ⅰ. ①赋… Ⅱ. ①6… Ⅲ. ①插图(绘画)－作品集－
中国－现代 Ⅳ. ①J228.5

中国国家版本馆CIP数据核字(2023)第177309号

内 容 提 要

本书是以东方题材结合轻量科幻元素为主题的CG艺术插画画册，收录了"赋神"世界观中的部分人物、场景和事件的插画。

全书以插画为主，搭配简洁的文字介绍。本书共有四卷：卷一为"元素师"，展示了"赋神"世界观中部分元素师的独立插画；卷二为"赋神绘卷"，收录了"赋神"世界观中一部分具有主体性的系列事件插画；卷三为"轶事杂记"，收录了诸多细小、有趣的独立故事插画；卷四为"玄白绘卷"，展现了作者在创作初期探索概念设计时绘制的线稿。

本书内容丰富，画面具有强烈的个人艺术特征，适合对绘画感兴趣、喜欢类似风格的美术爱好者收藏、品阅和参考研究。

◆ 著　　　　666K 信譞

责任编辑　闫　妍

责任印制　周昇亮

◆ 人民邮电出版社出版发行　　北京市丰台区成寿寺路 11 号

邮编　100164　　电子邮件　315@ptpress.com.cn

网址　https://www.ptpress.com.cn

北京富诚彩色印刷有限公司印刷

◆ 开本：787×1092　1/12

印张：14.67　　　　　　　2024 年 1 月第 1 版

字数：158 千字　　　　　2024 年 4 月北京第 4 次印刷

定价：148.00 元

读者服务热线：(010)81055296　印装质量热线：(010)81055316
反盗版热线：(010)81055315
广告经营许可证：京东市监广登字 20170147 号

前言

原创一个世界观的话，它可能并不是被设计出来的，而是发展起来的。

我应该还算是一个很随性的人，提前设定好的条条框框会极大地束缚住我的灵感与构思。在自2020年起的几年里，从最早的日涂到一些后续的设计稿中，无论是角色也好，故事也罢，都在漫长的创作旅途中更新、迭代。这个过程就像是在塑一个泥人，先有一个雏形，然后我慢慢根据当时的想法，这里补一块，那边加一处，泥人的形象渐渐变得清晰，直到最后，我才小心翼翼地揭开其真面目。

在创造"赋神"这个世界之初，或者说最早有这个灵感，是在某日的下午，我临时起意，画了一幅具有东方服饰风格的角色线稿。因为我以前的主要画风都是偏向于欧美写实派的，我之前从未想过，也没尝试过画不同的题材。这次偶然的尝试让我感到很奇妙，一种"我原来喜欢画这个"的念头直冲大脑。在那日后的数天里，我每天都在不停地画"刚刚激活"的新的题材。后来，我确信，我不仅仅是"喜欢画这个"，而且"这就是我真正想要画的"。

为何在我心里，发展起来的世界会好于设计出来的呢？因为在客观世界的演变中，万事万物都是动态变化的。互相矛盾的东西会碰撞，分出一个高低，然后彼此妥协、相容，成为一个新的物体或者新的秩序。也许某一日，这个物体又会和另一个新的物体产生冲突或者融为一体。所以，在做世界观的构建时，也许同样要用发展的眼光来看待它。因为我们都不是造物主，并不具备构建一个完美体系的能力，与其一开始就把所有的规则和限制做得面面俱到，不如先从一个小细节开始，慢慢演变，去期待时间和经验把它变成我们内心所满意的样子。

从向小鹿到水吉再到后来的诸如四夕草在内的其余角色，从一些日常片段到后来在互联网上爆火的《锦鲤水扇》和《锦鲤玉扇》等，整个世界观和内容在日积月累中得到了丰富和发展。不要指望某一个角色或故事构思，抑或是某种设计一定会用到后续的创作中，即使今后不再画这些内容了，这也是一次很好的尝试。正是因为拥有这样的心态，我才勇于动笔，降低绘画的成本，才能日复一日不停地探索各种可能，碰撞、融合出我想要的内容来。

《赋神》的故事刚刚开始，还需要通过努力经营让它更出色、更丰富。这本画册只是对初期尝试做的一个小小的总结，期望在给各位读者带来愉悦的视觉体验的同时，能让诸位对《赋神》拥有很好的第一印象。

666K 信譞

2023 年冬天于新加坡

目录

卷一 元素师

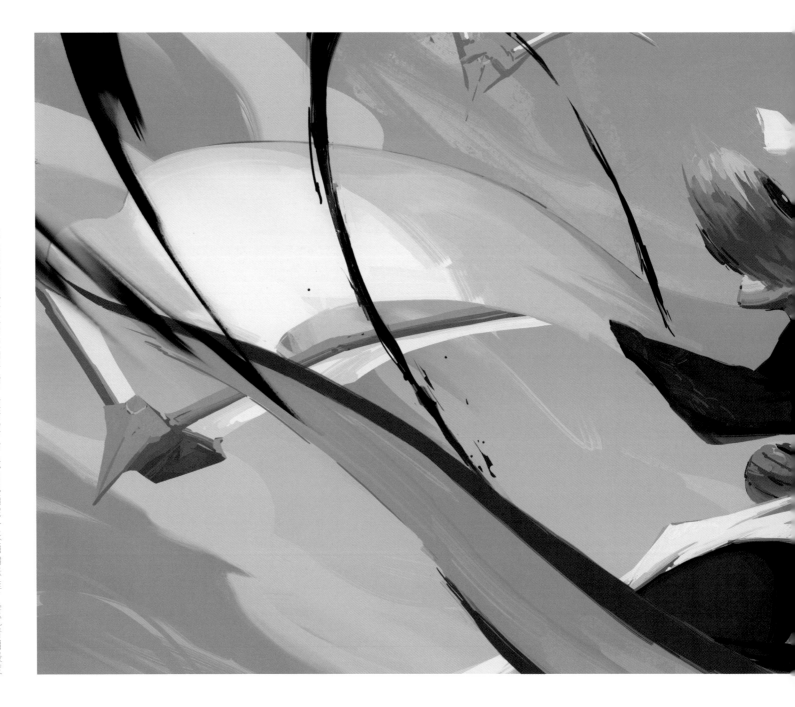

这是我绘画风格大转变的开始，重新定义了我自己画完一张画的标准，尝试着用极度概括的颜色配合涂抹笔刷补充肌理去塑造一个完成品。无论过去了多久，这张作品在我心中无疑是最具有分量的。

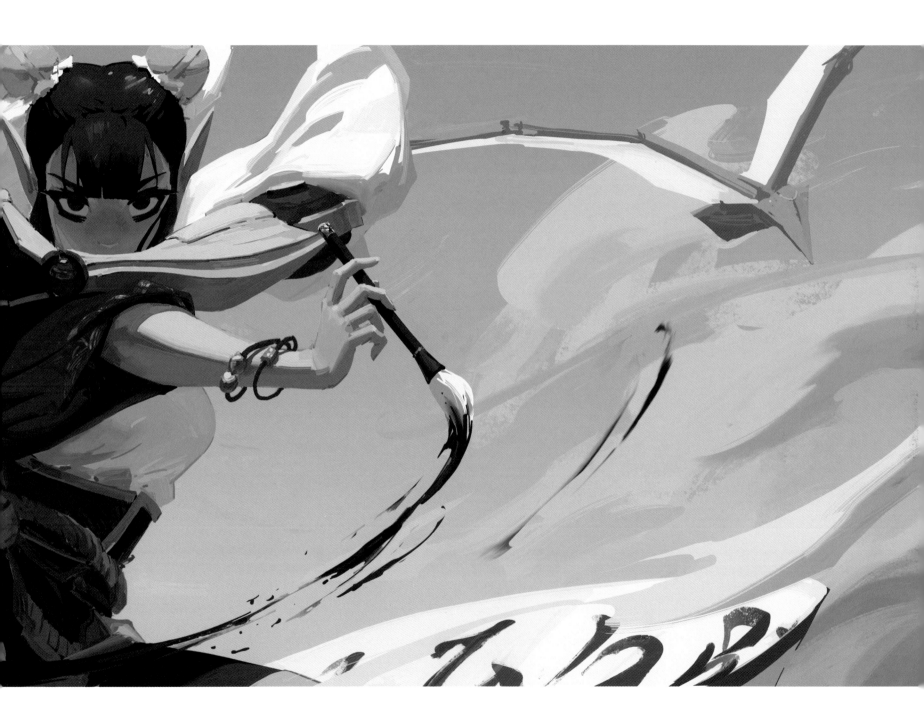

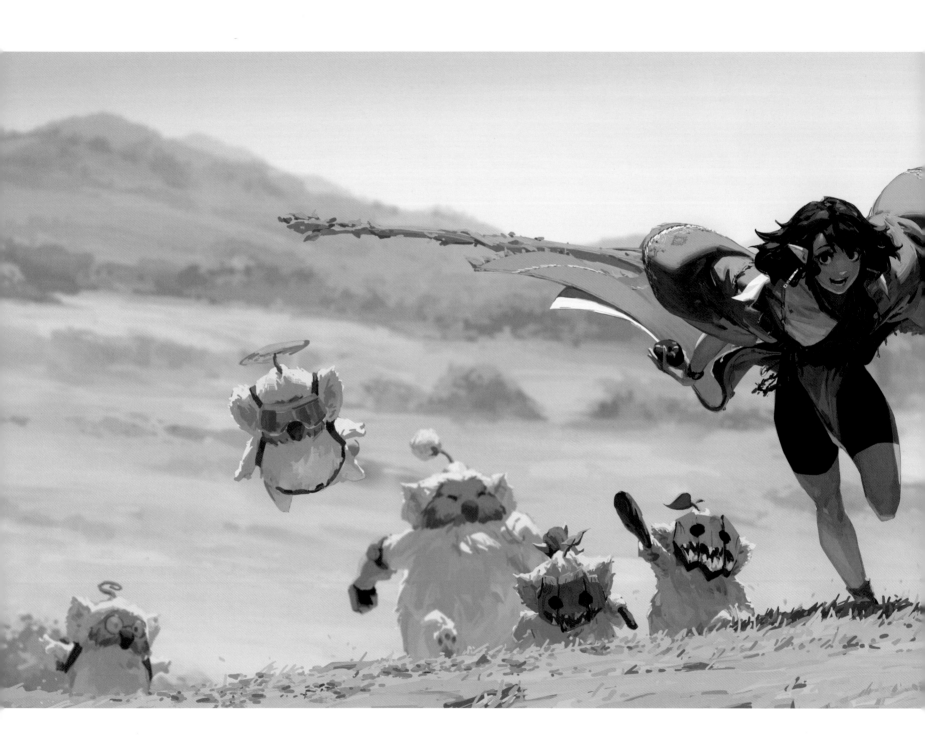

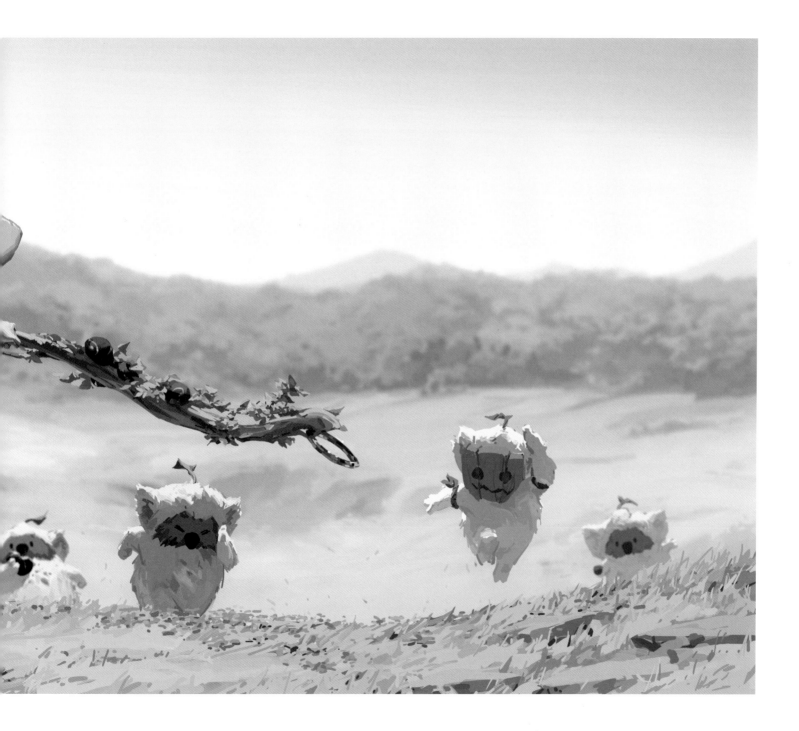

第一名有哔叽果吃！

我喜欢绘制晴天的场景。这张图的颜色是我诸多作品中最漂亮的，也是最通透且具有活力的。

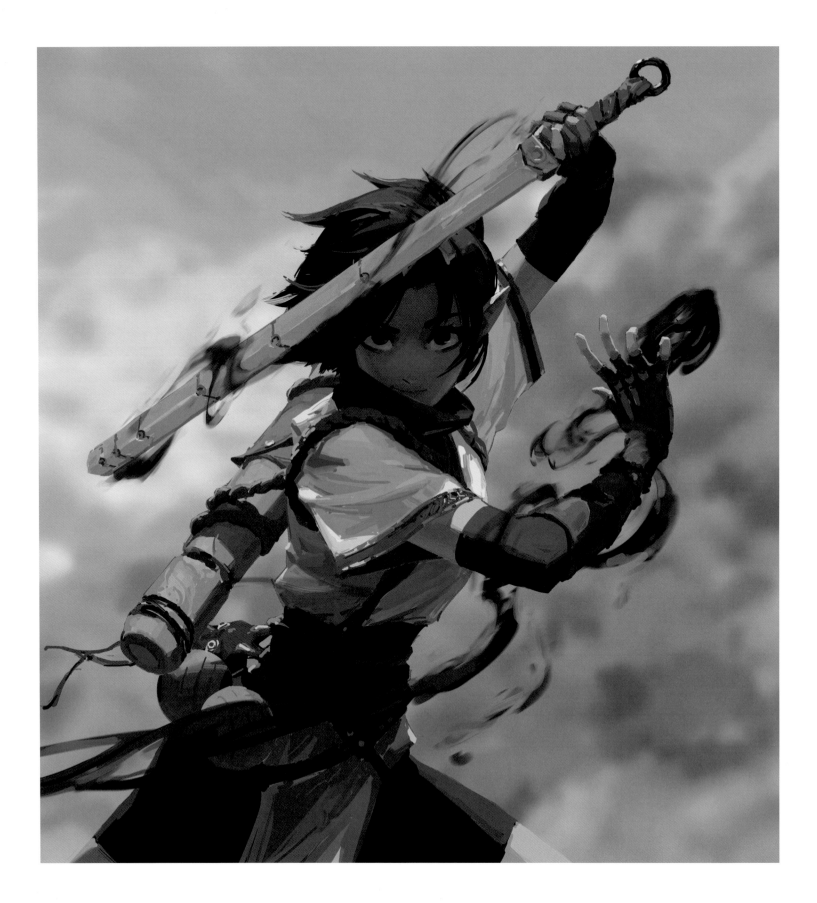

四夕草

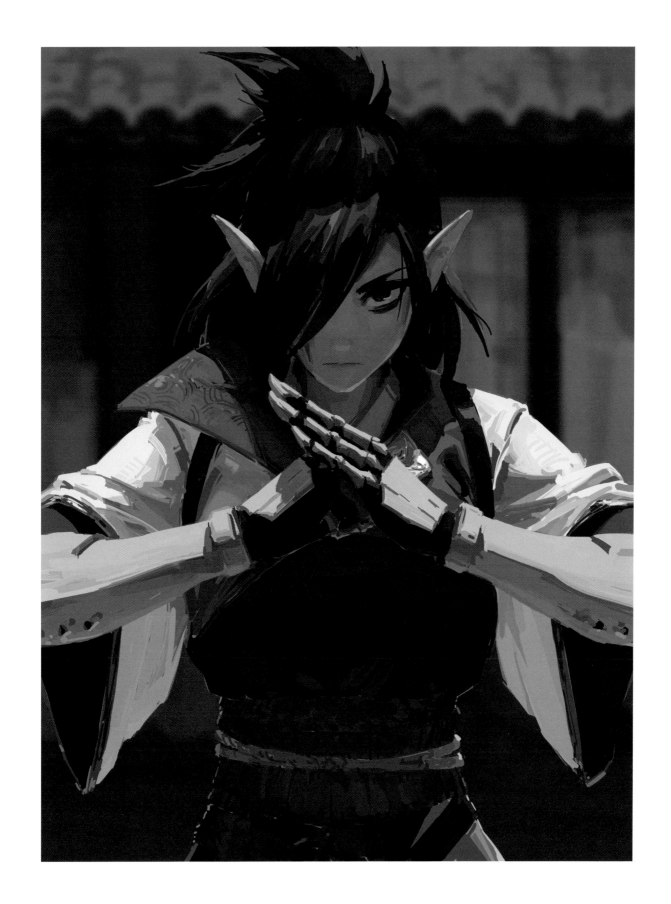

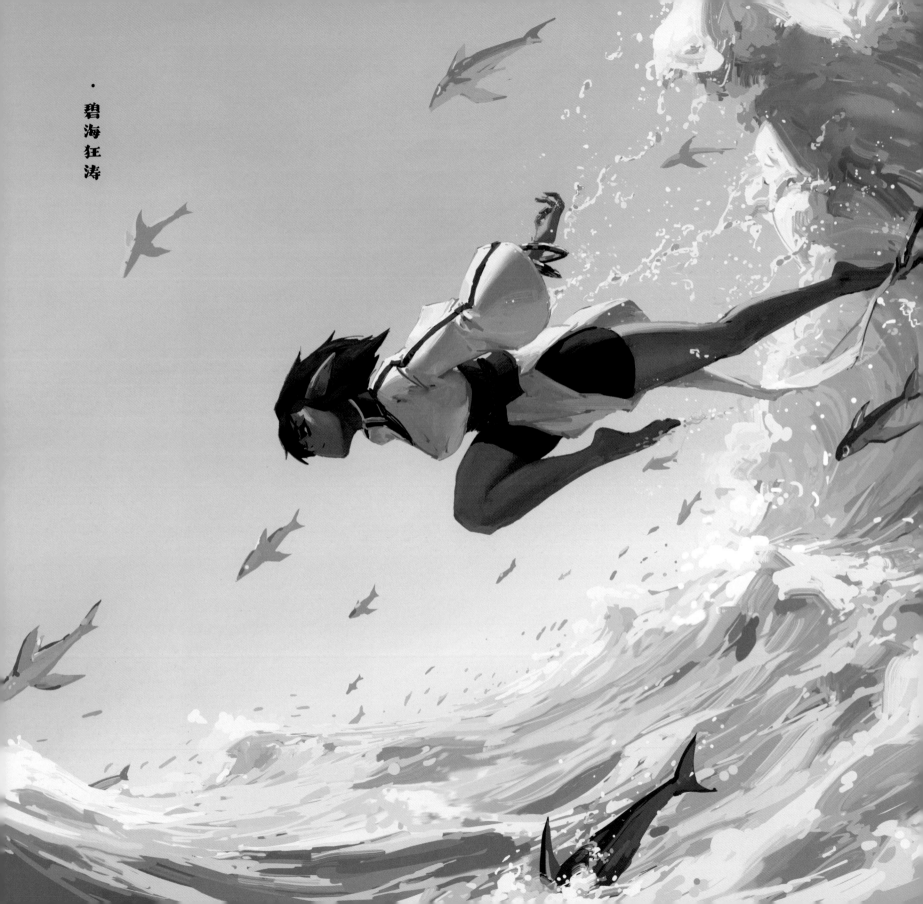

碧海狂涛

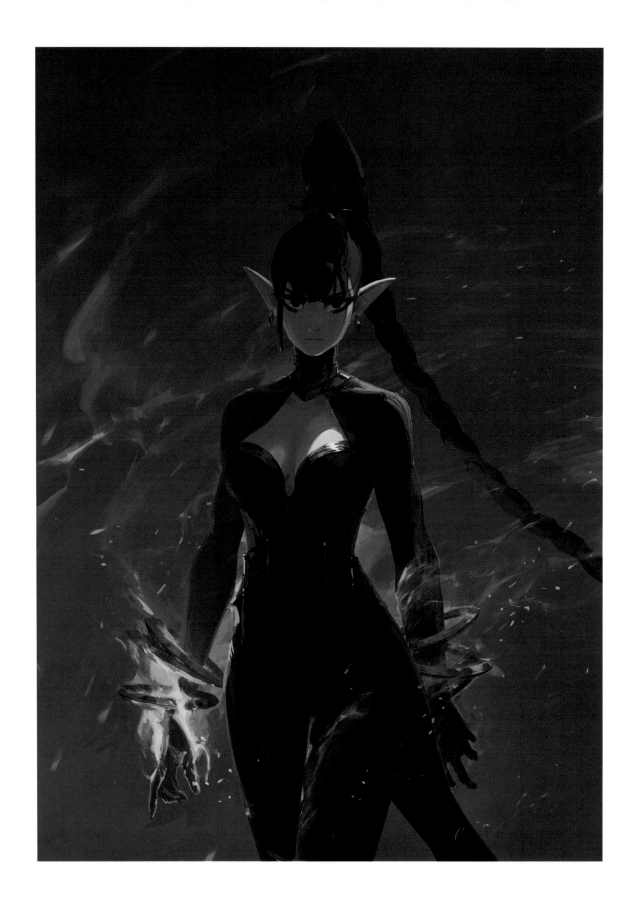

狸奴之焰

这是初期尝试画火焰效果时的作品，虽然彼时刻画火焰的方法还比较写实，并没有特别的风格，但这也是我日后研究新的火焰画法的重要经验。

卷二 赋神绘卷

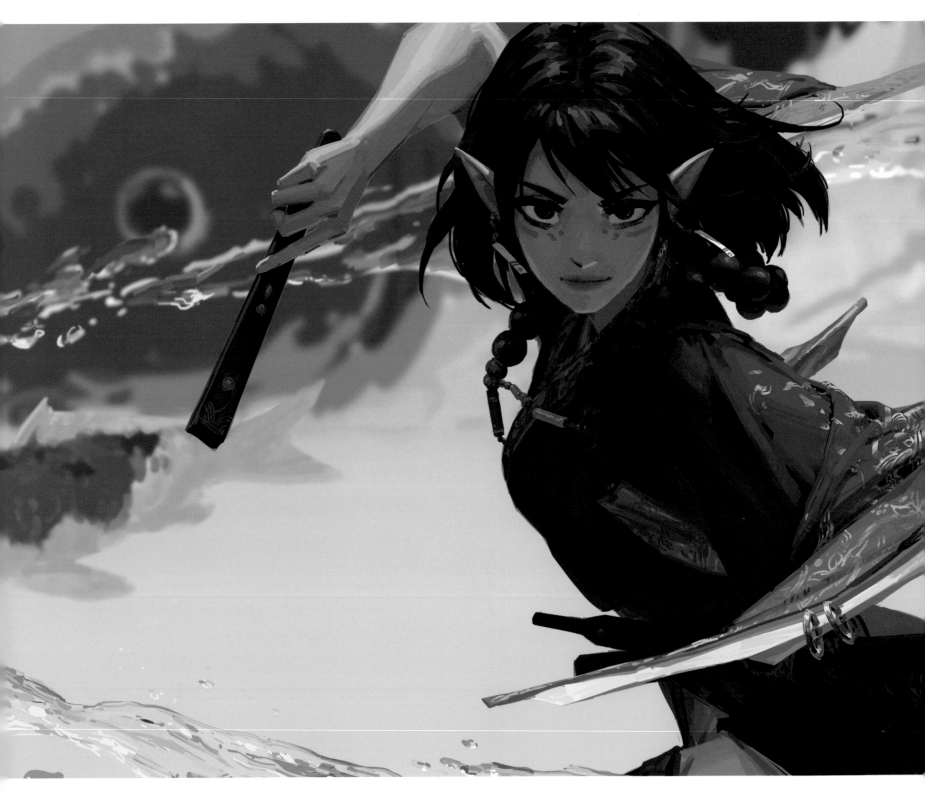

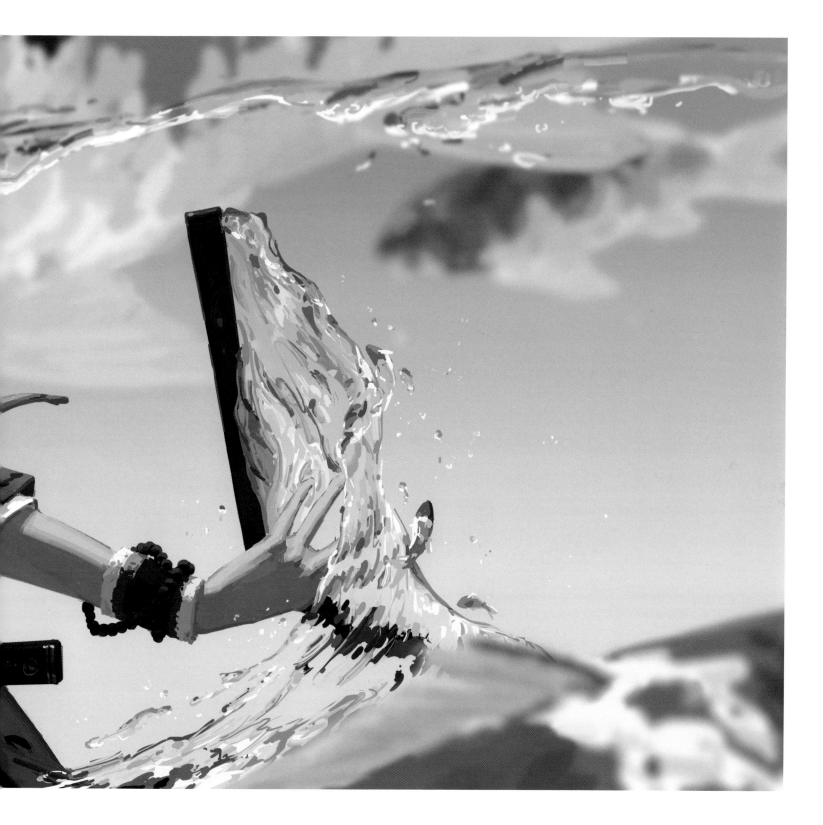

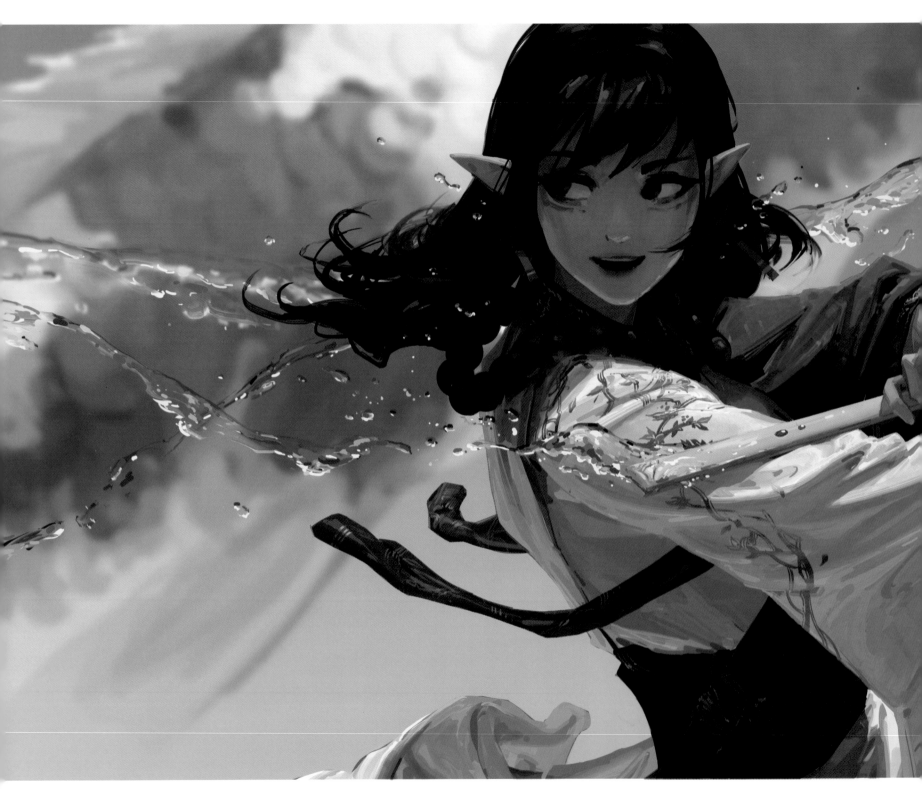

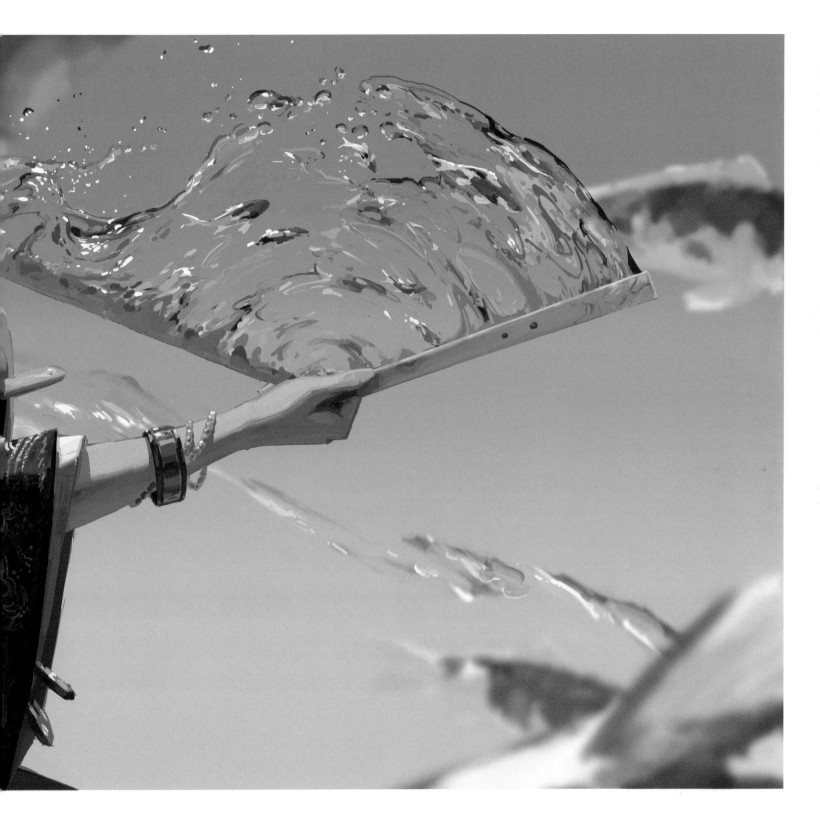

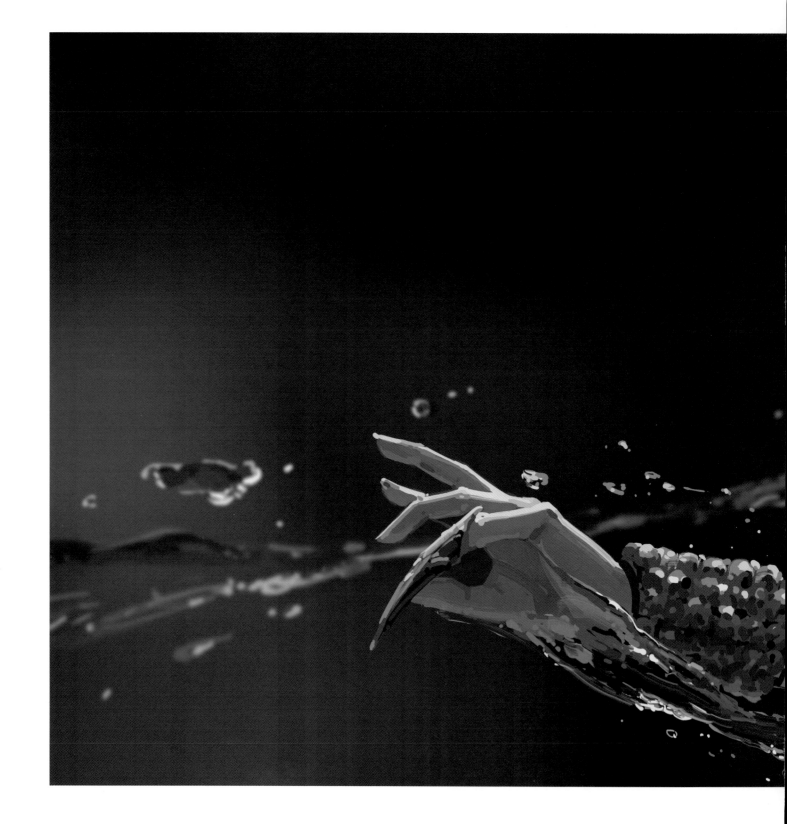

· 水之祭典篇 /01/

『水之祭典』系列有多幅作品，这两幅水扇主题作品的爆火其实是在我的意料之外的。水扇是顺其自然画成的，而不是我提前设计的。画着画着就觉得应该这样去画，也是画着画着才在其中加入了锦鲤元素。

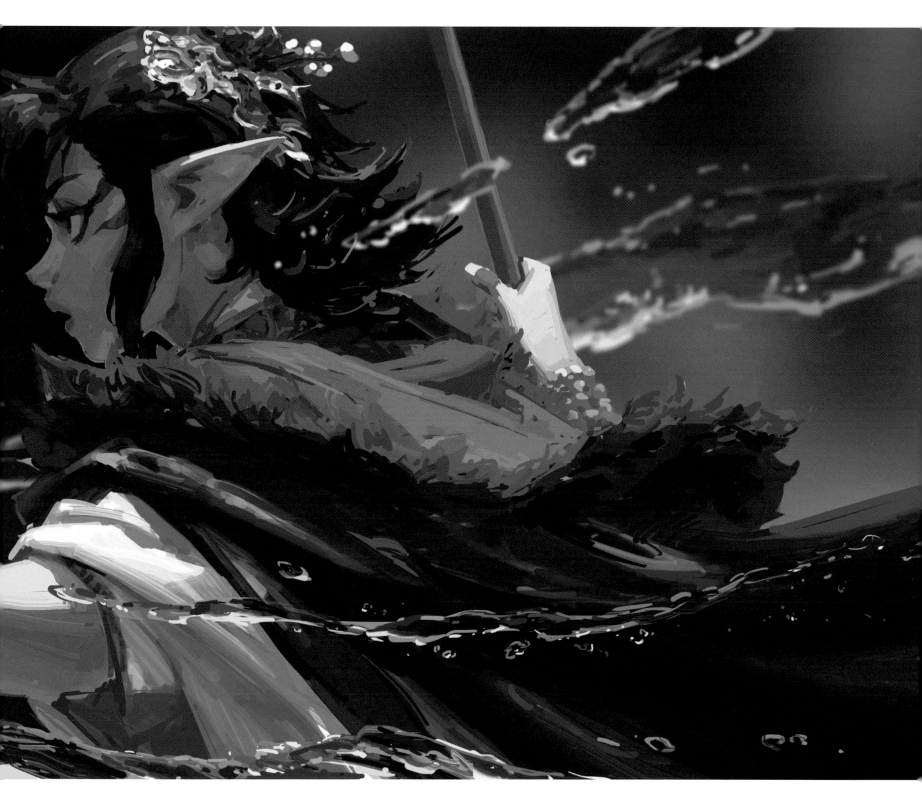

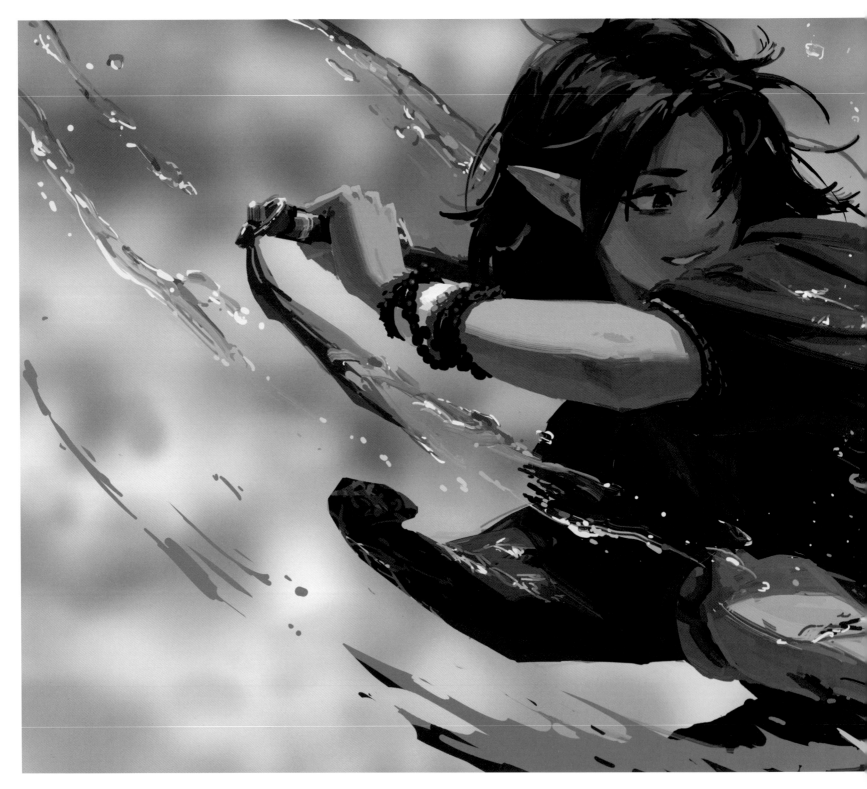

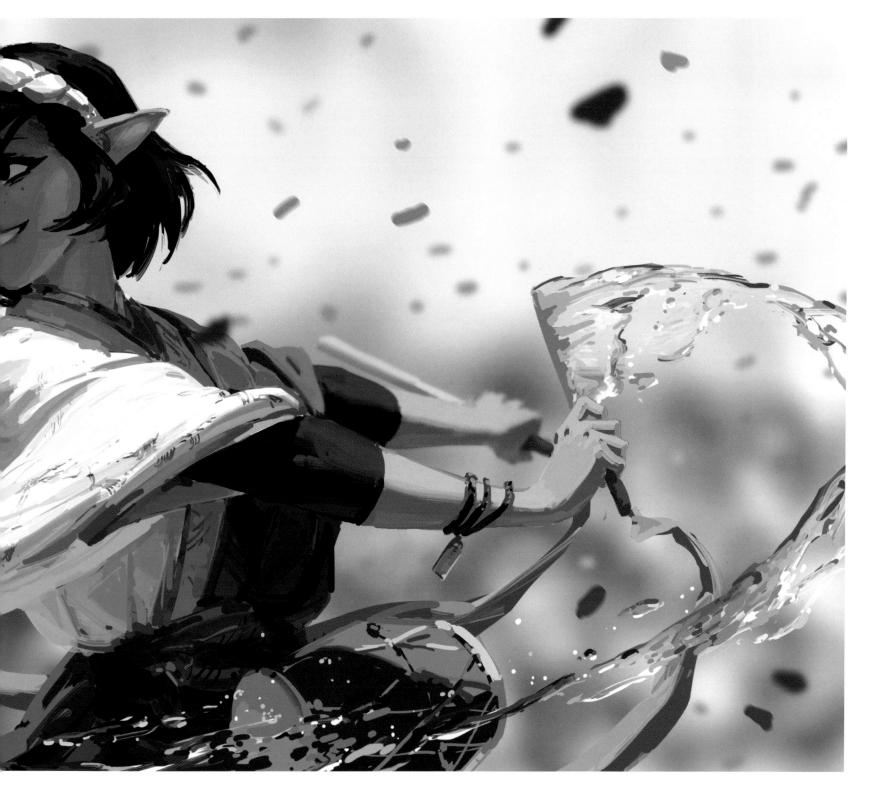

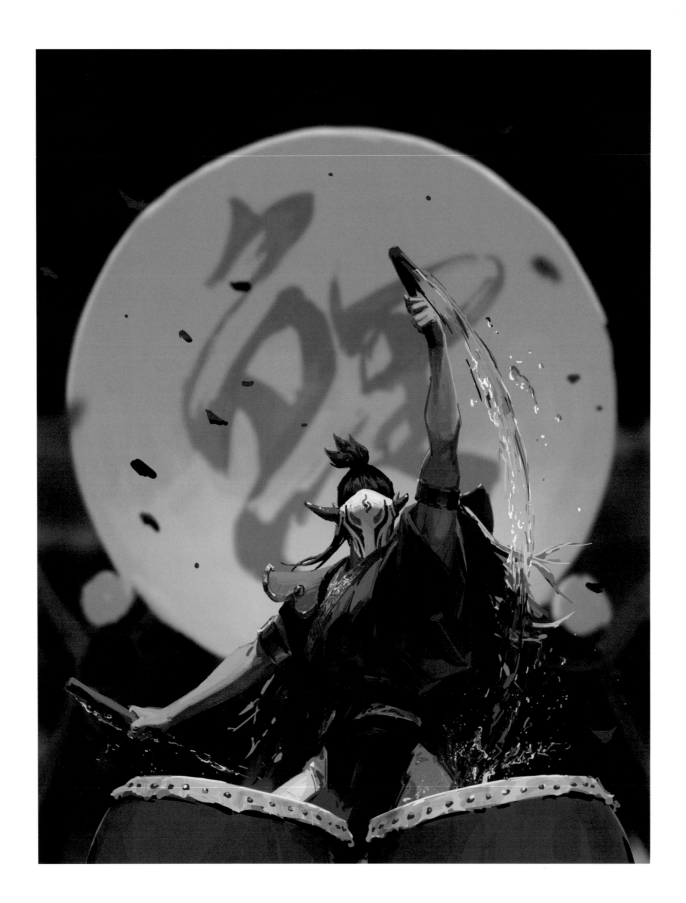

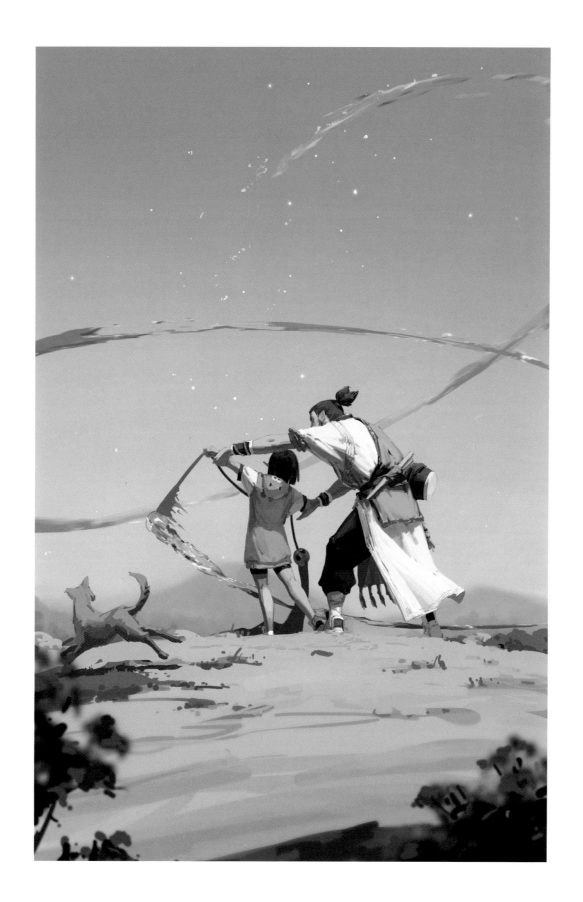

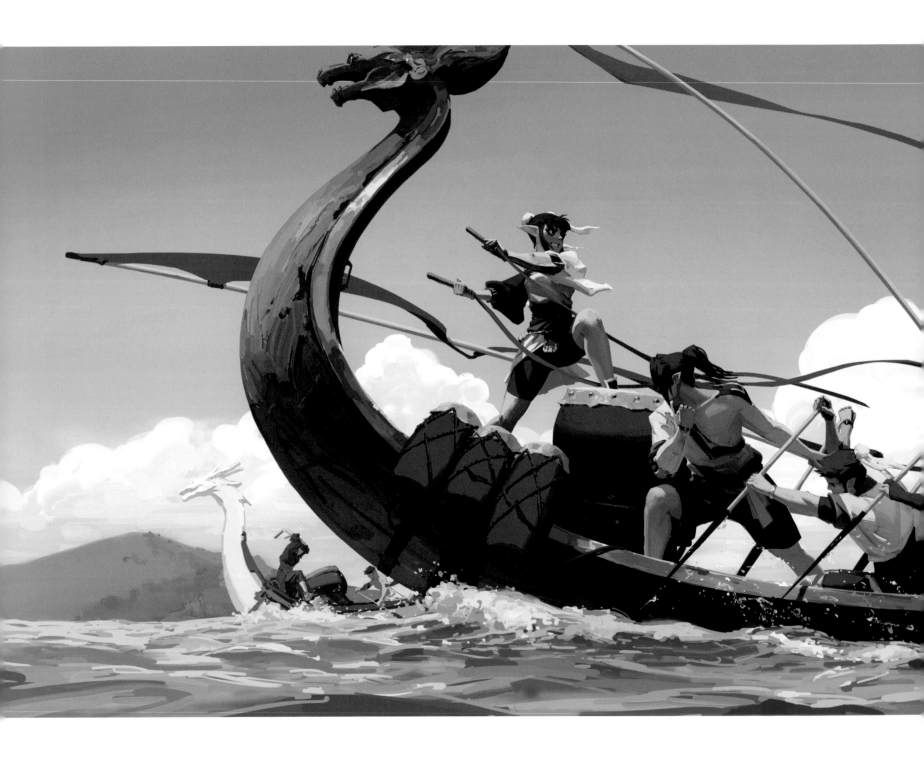

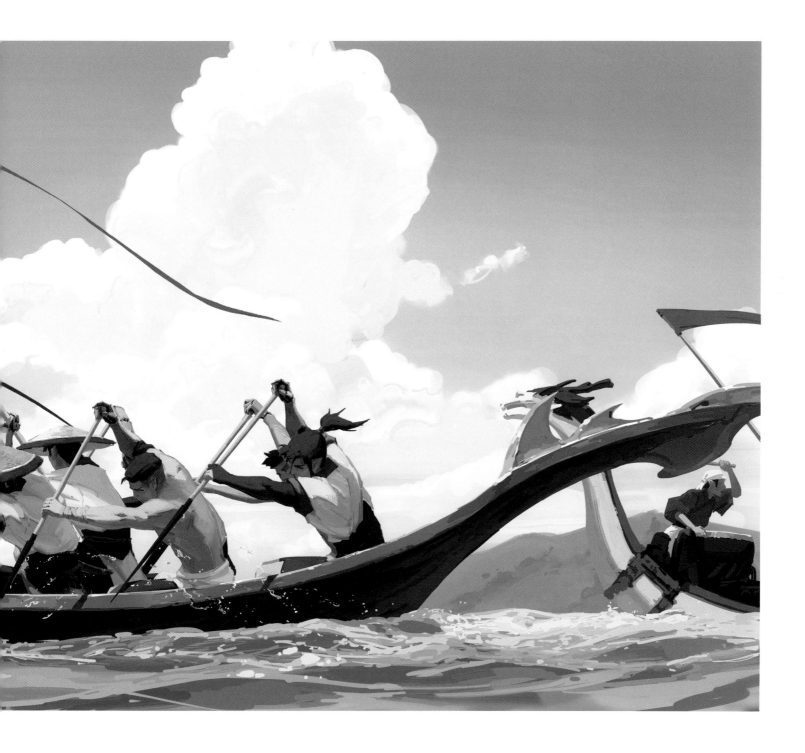

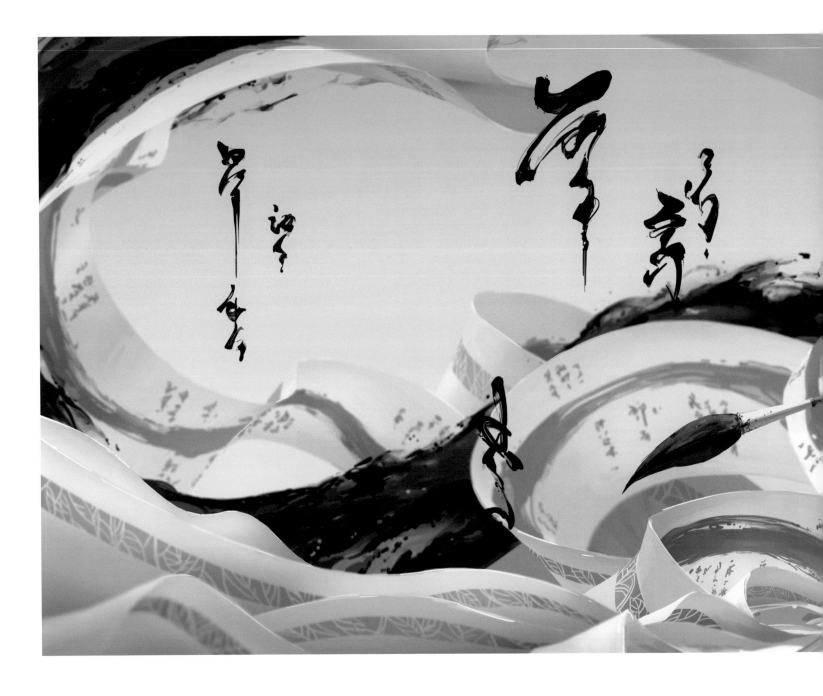

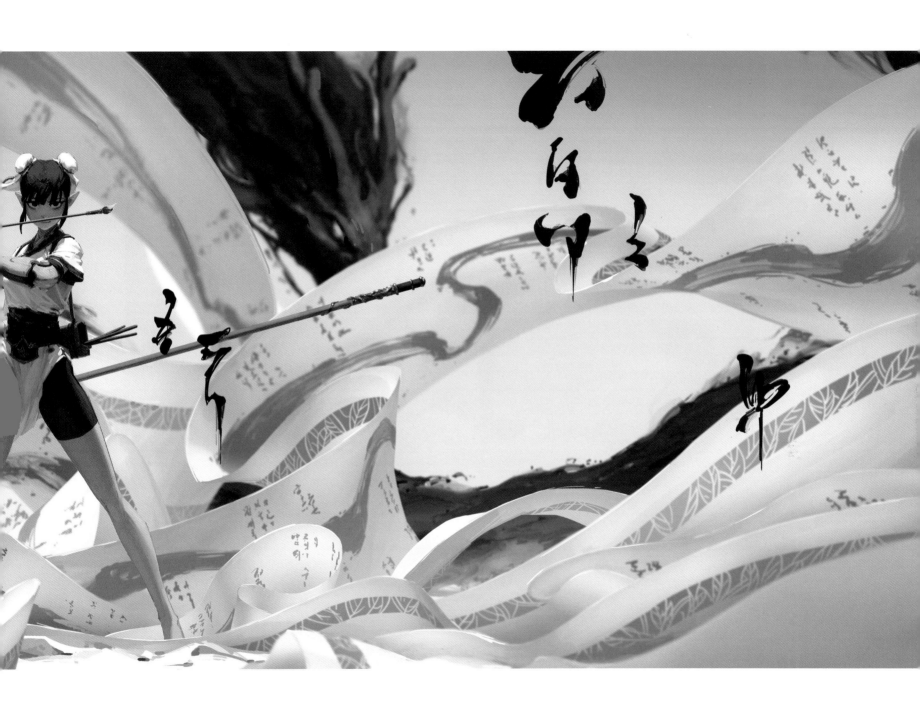

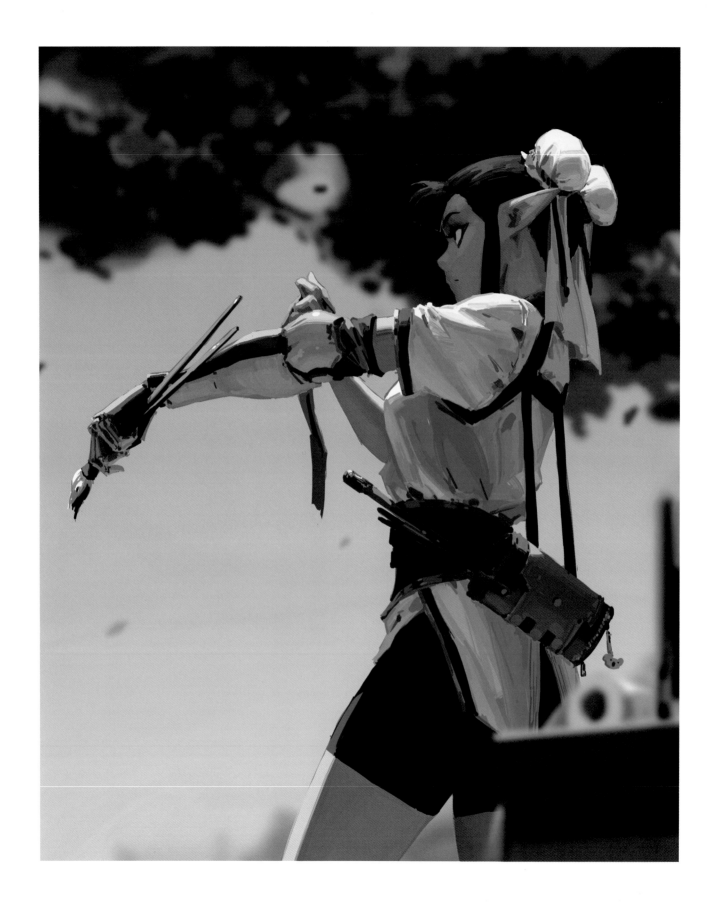

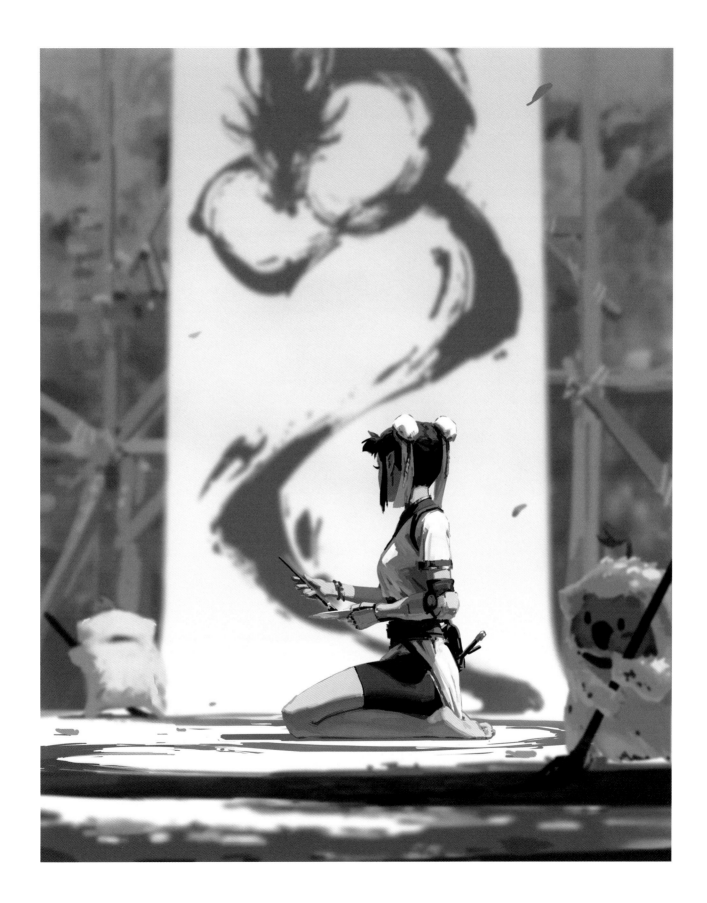

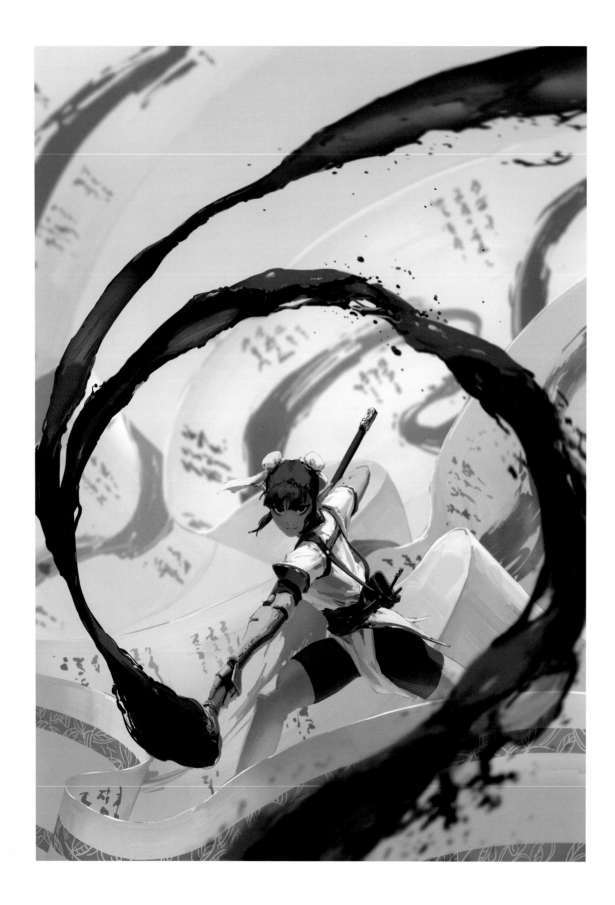

展卷腾龙篇

\游龙\

这是『展卷腾龙篇』中我自己最喜欢的一幅作品，因为我自己很满意这幅作品中的画面构成和视觉引导，飞墨在有效地突出主角的同时，又使画面极具动感。

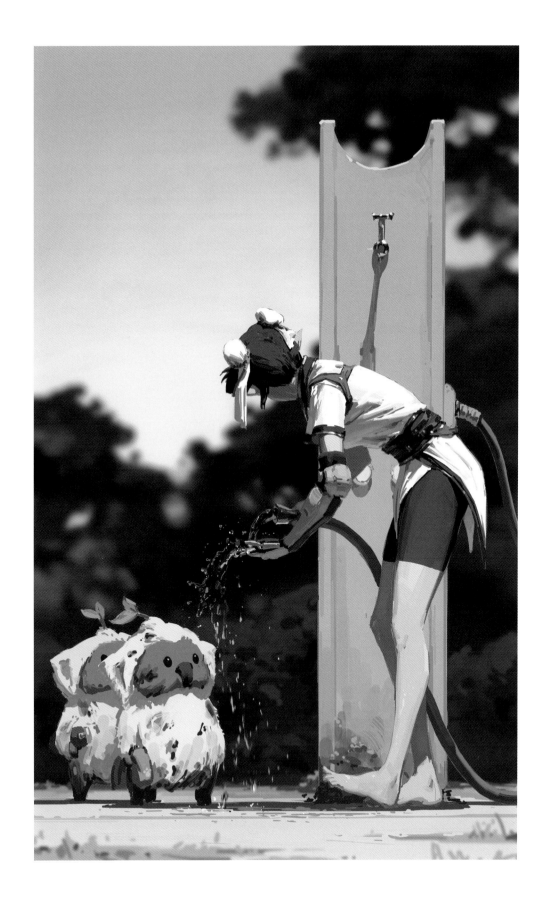

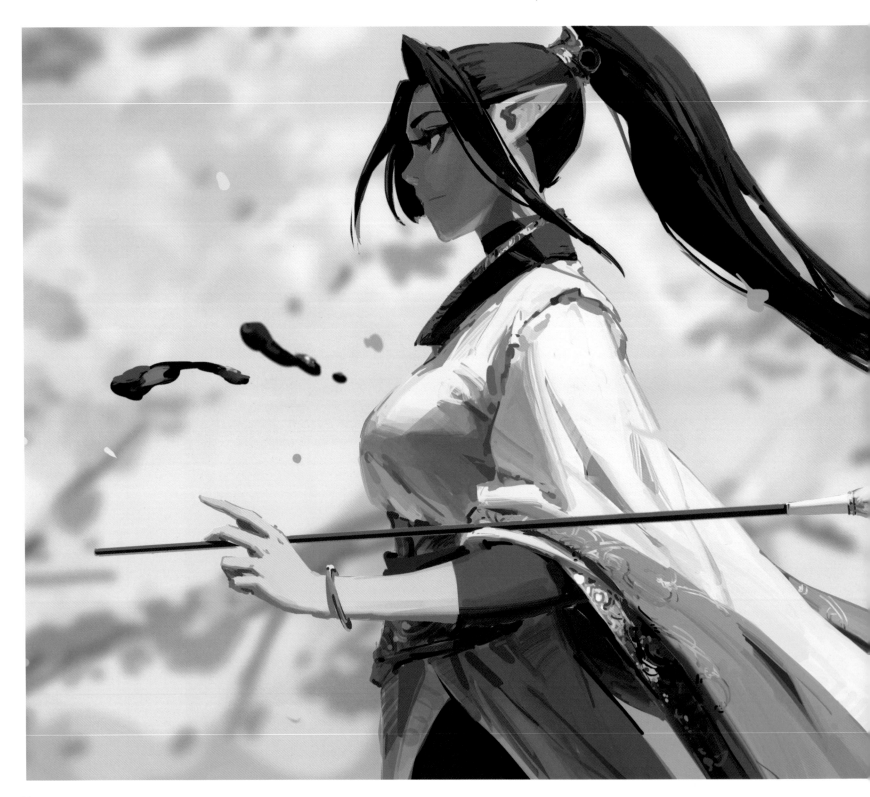

展卷腾龙篇 〈气定神闲〉

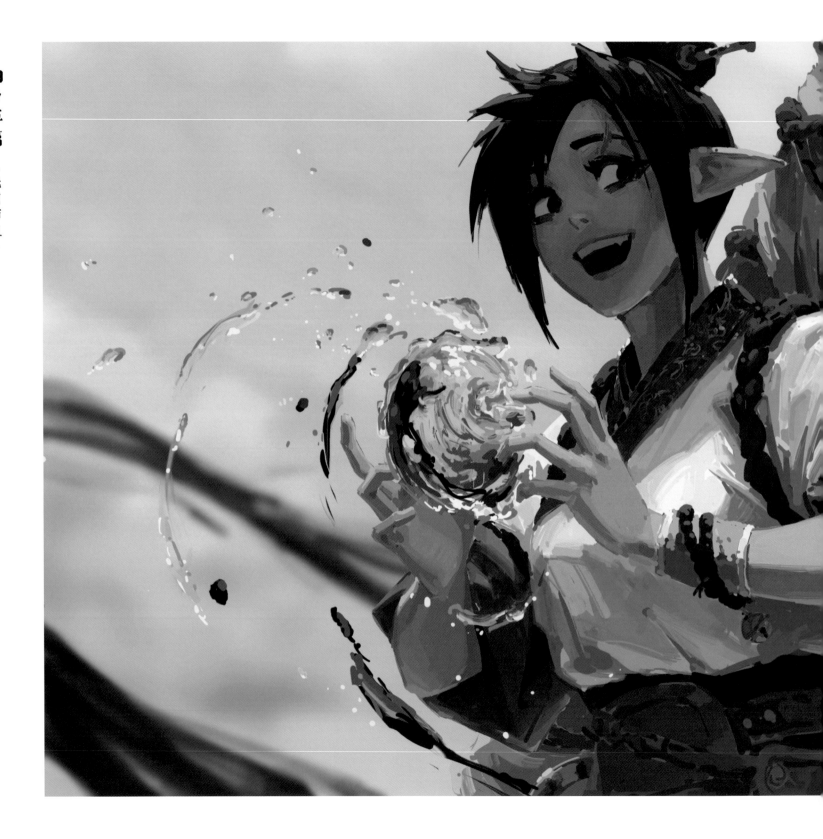

四夕草篇

〈无相师姐〉

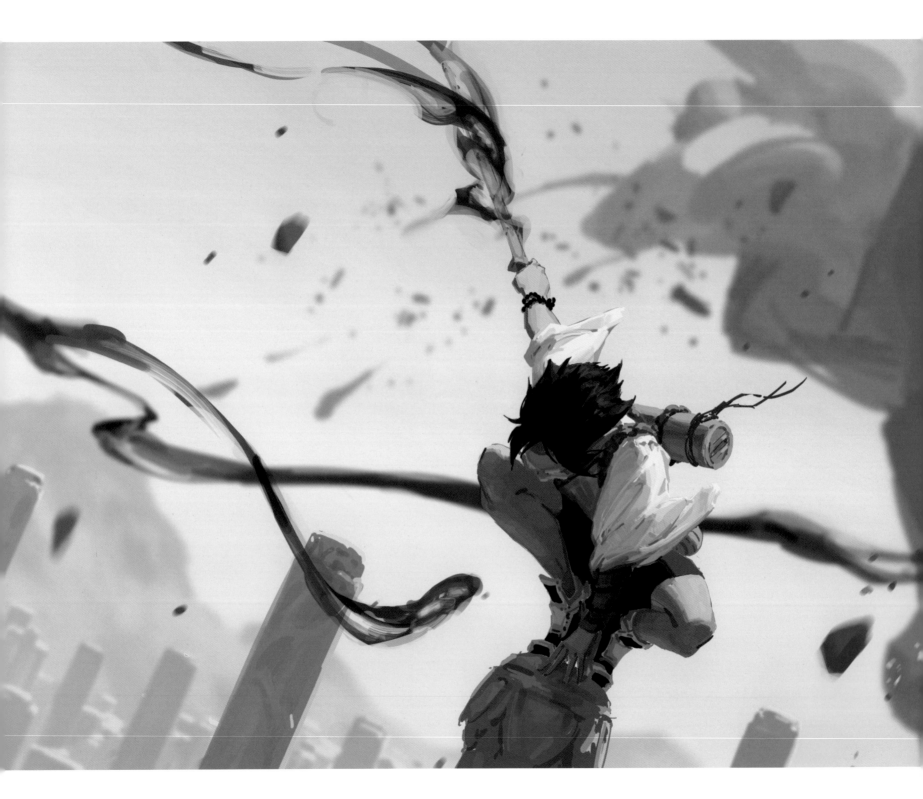

四夕草篇 〈一剣平川〉

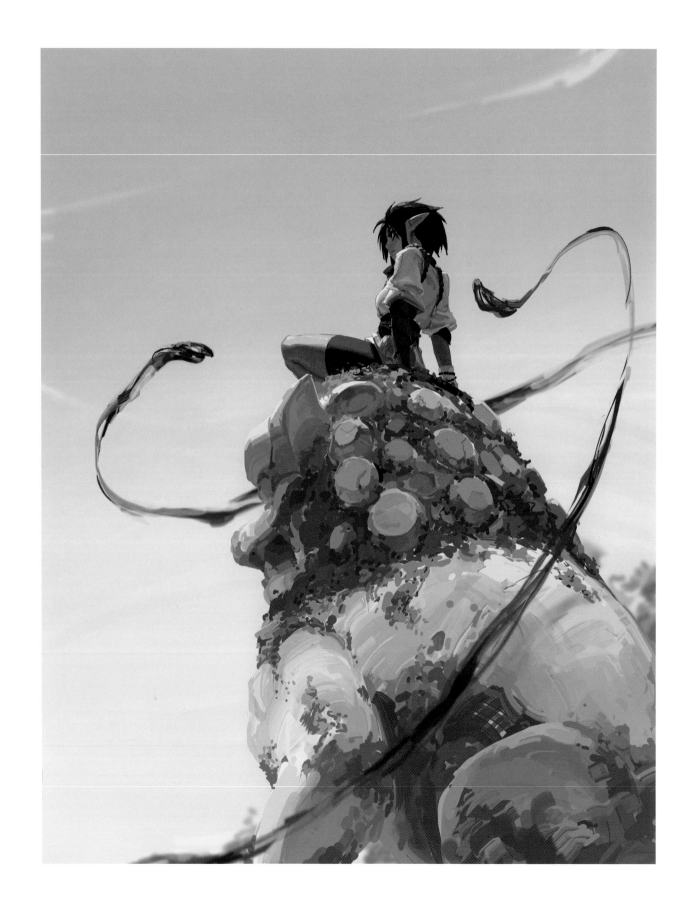

四夕草篇

〈小憩片刻〉

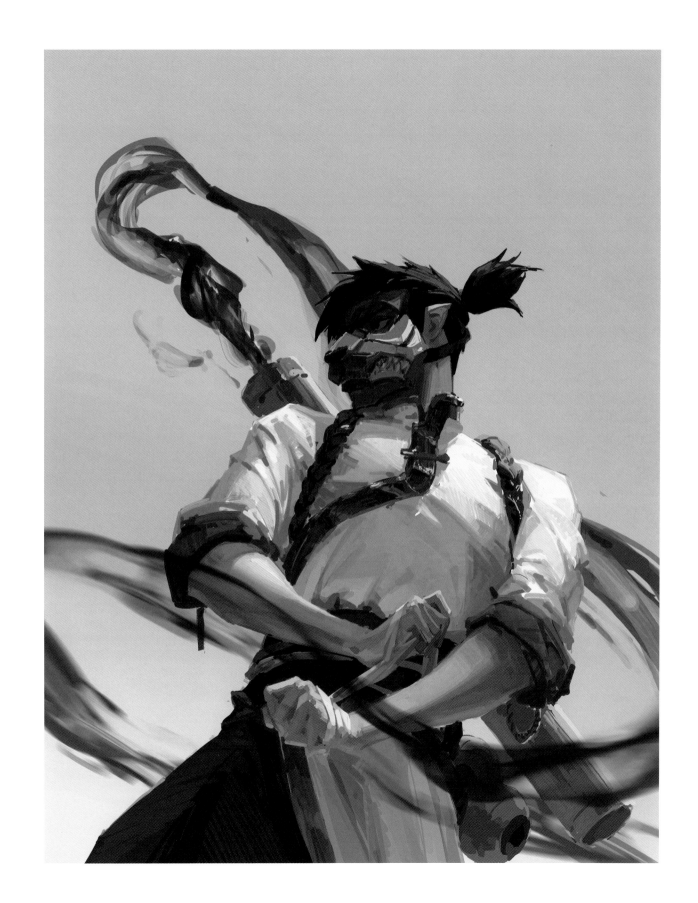

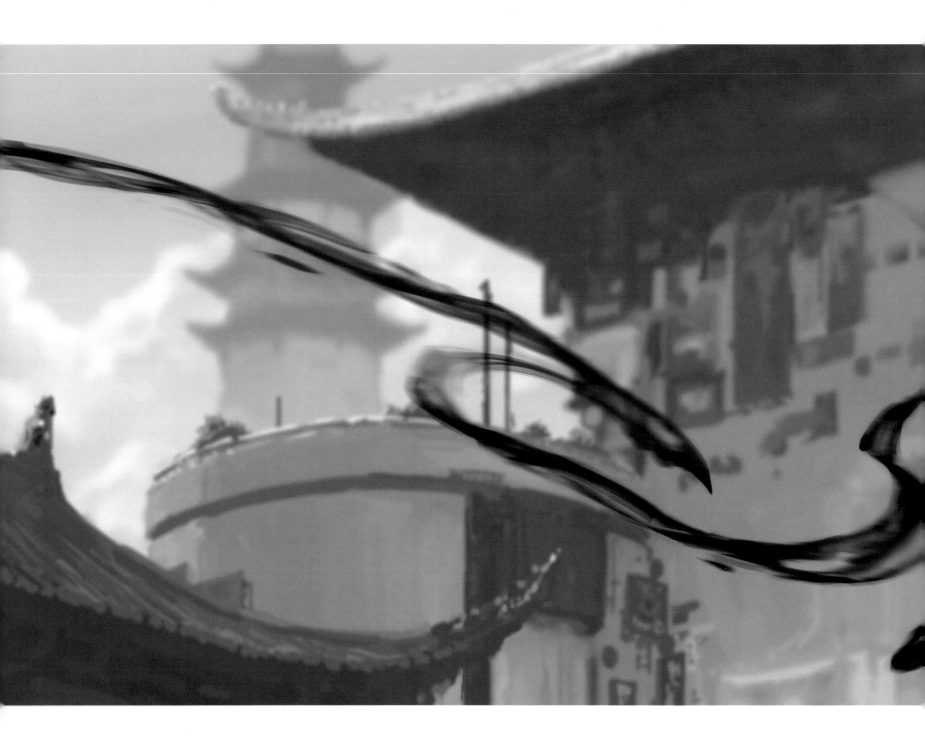

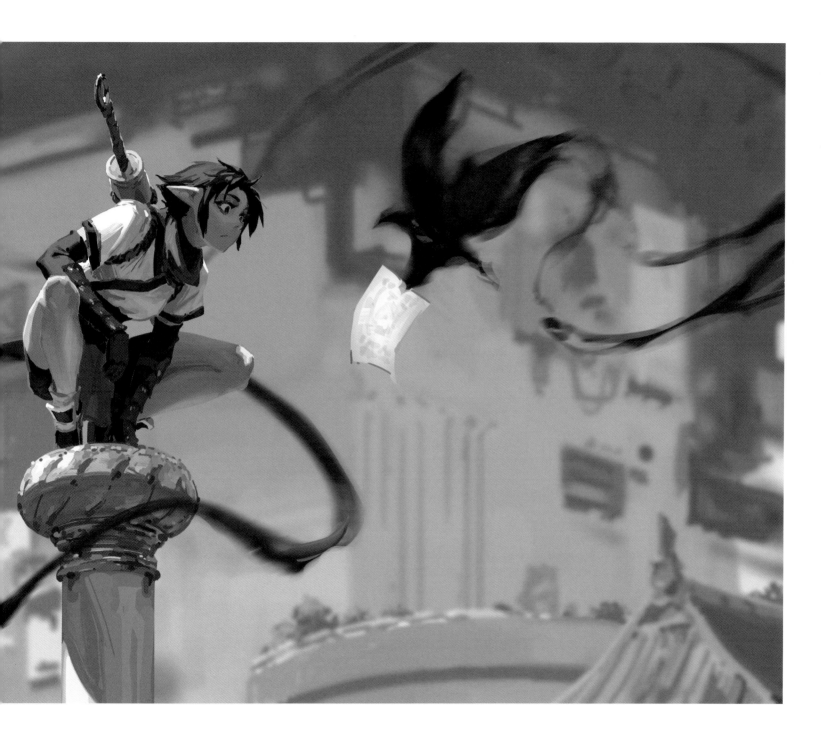

四夕草篇

〉进城〈

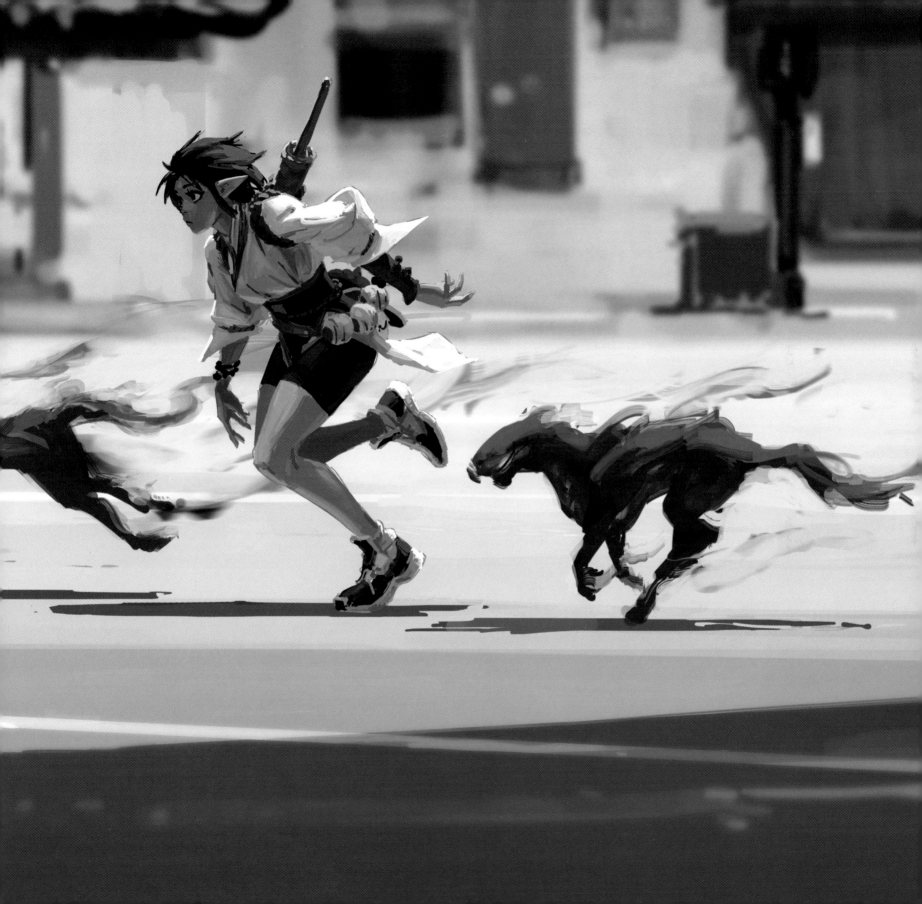

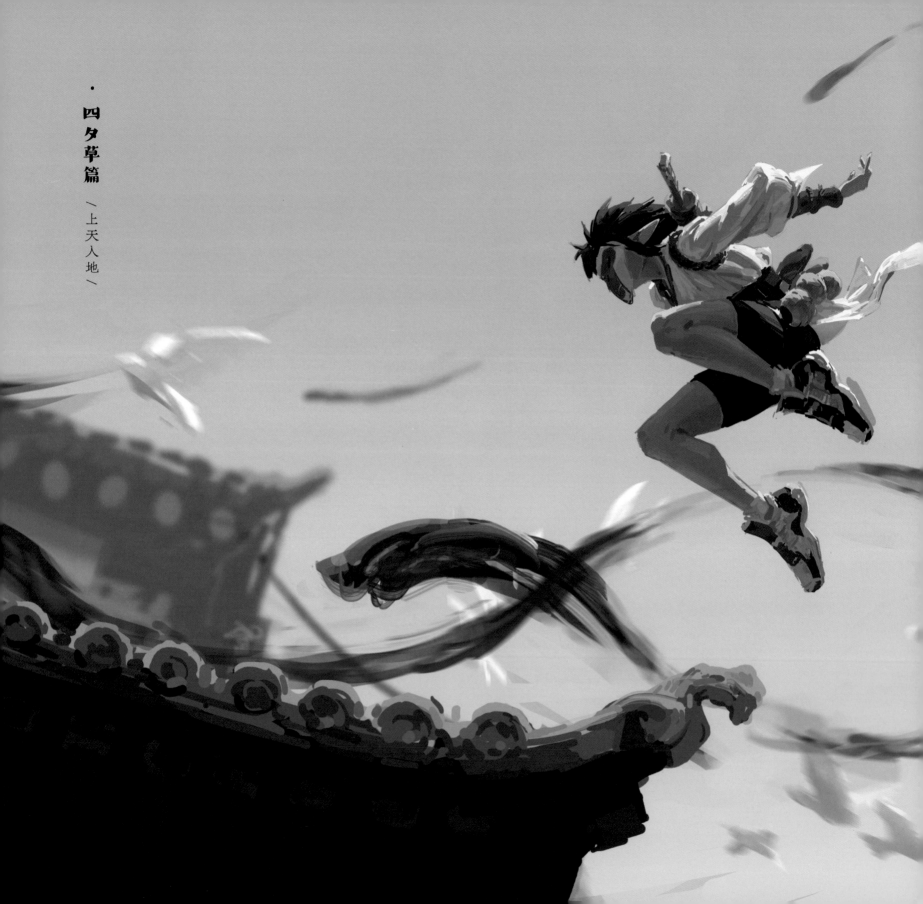

四夕草篇

〈上天入地〉

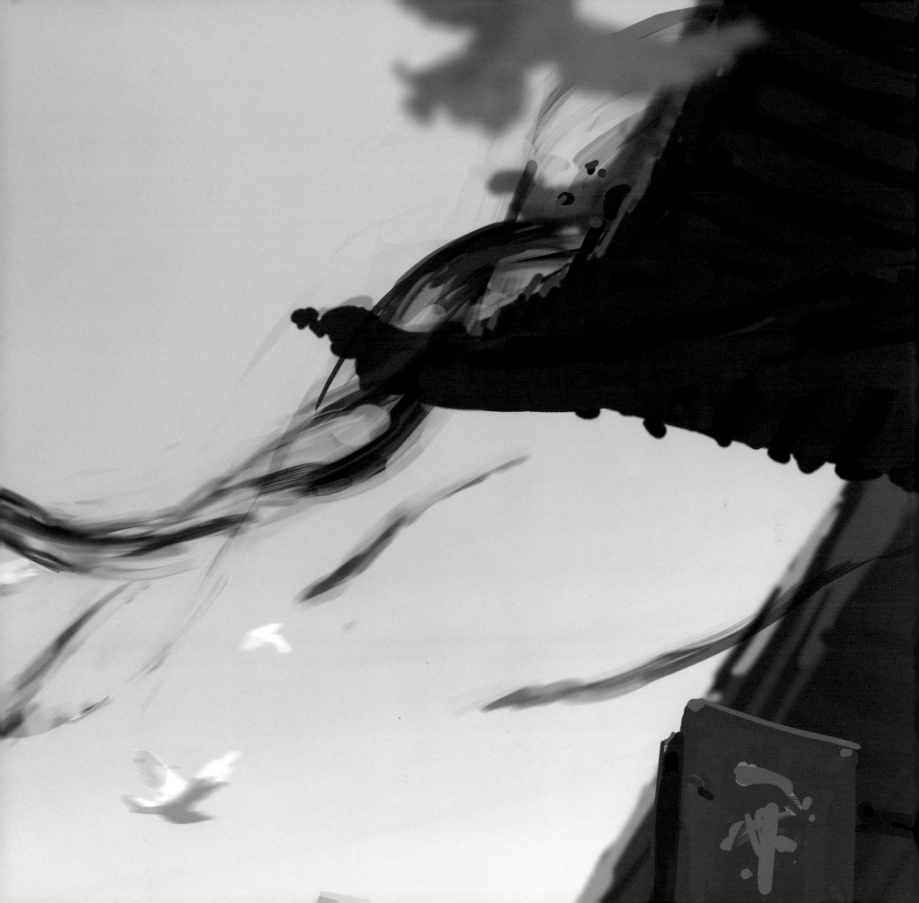

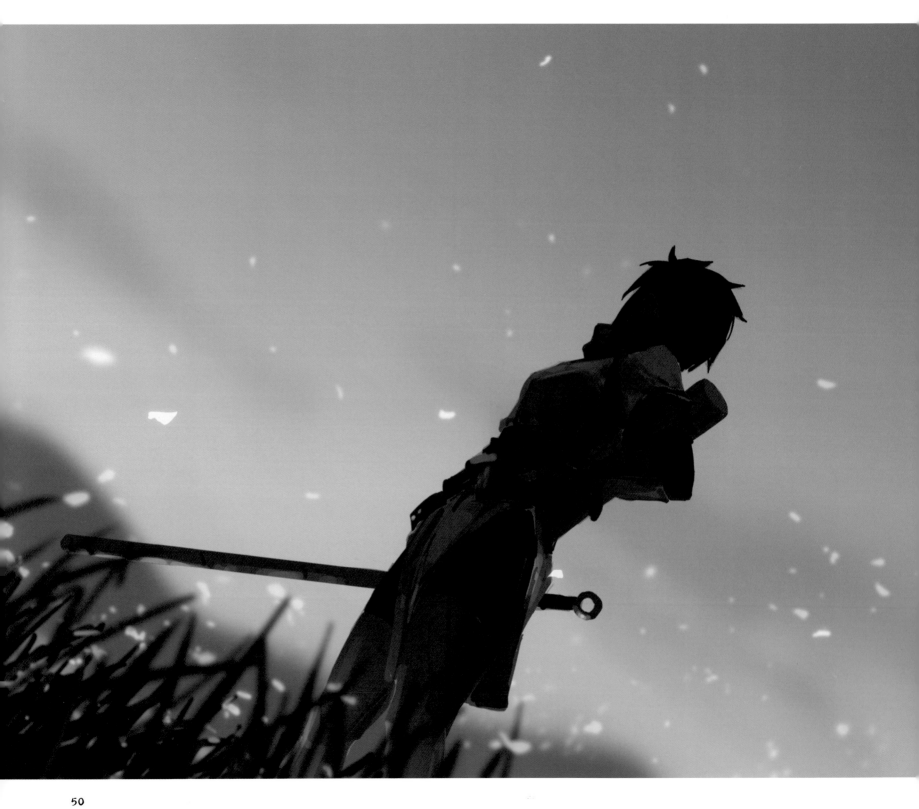

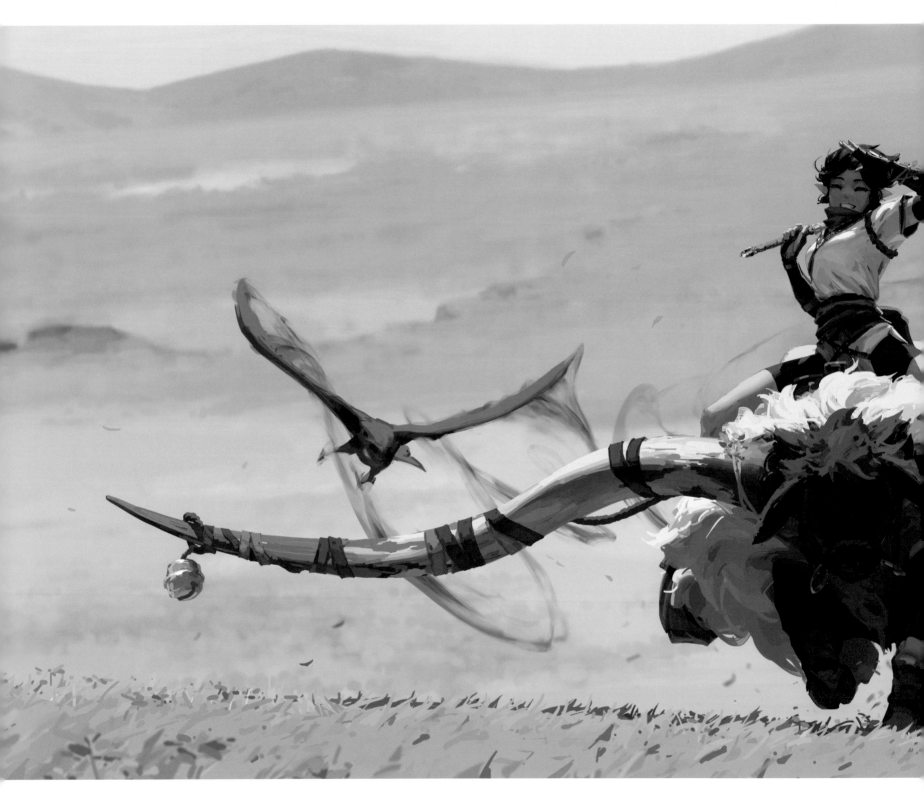

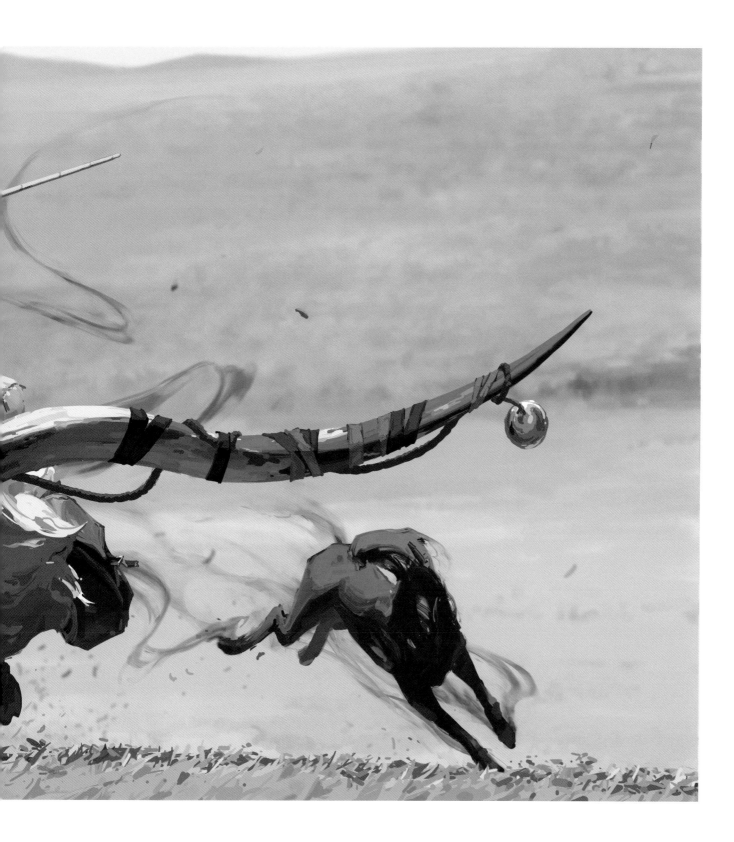

我总是喜欢刻画充满冲劲和活力的画面，画面中的生命力也是驱使我绘制的动力。我享受于画出一种『摄影瞬间』的感觉，仿佛角色就在我的眼前，我仅仅是按下了快门。

53

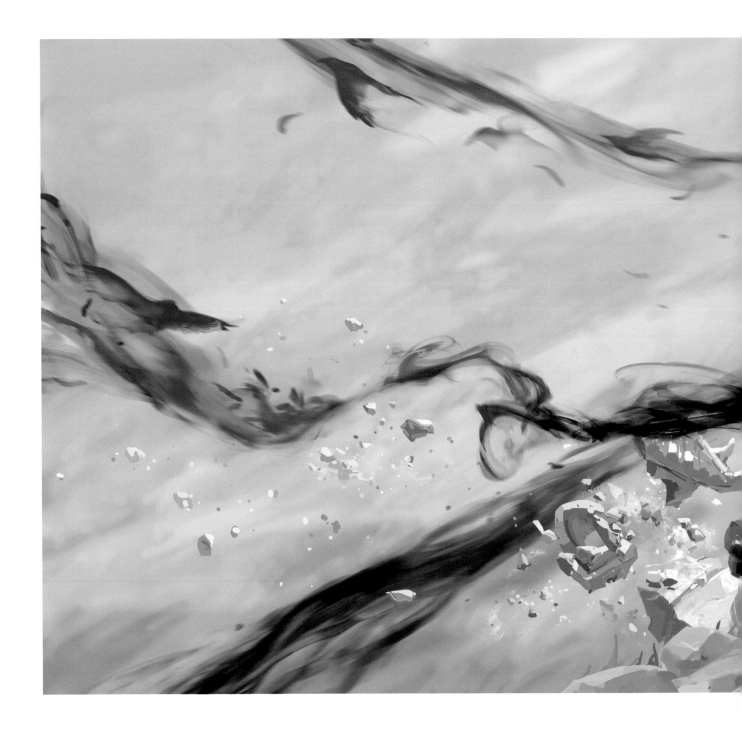

四夕草篇

〈好机会〉

在一张插画中塞入大量的信息——攻击、躲闪、反击、牵制、意外、惊恐、得意与自信……我很喜欢捕捉这样的瞬间。

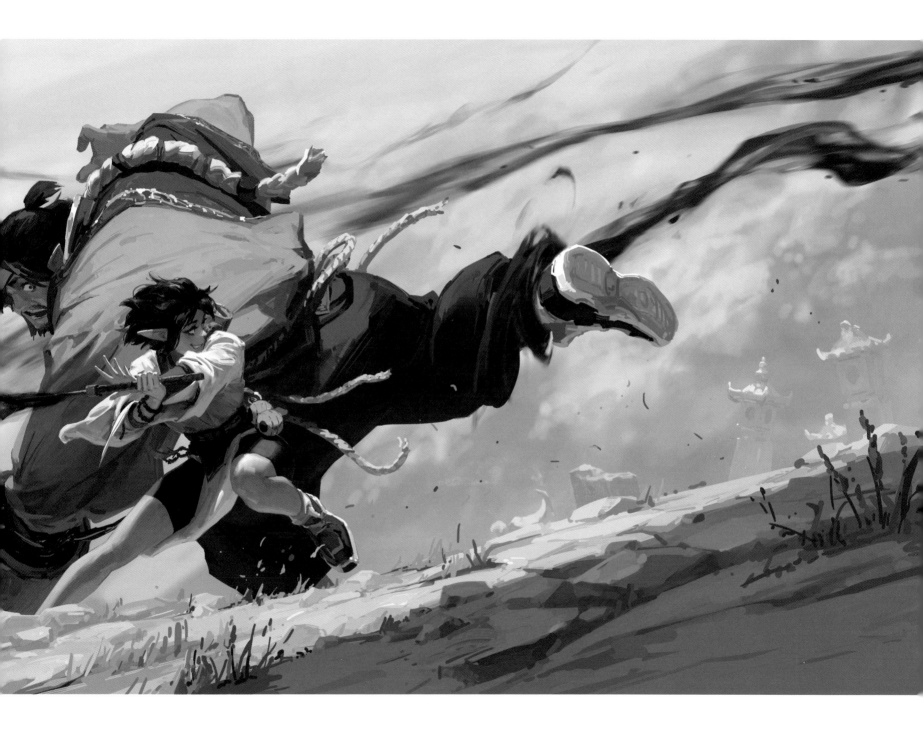

四夕草篇

＼珐华不夜城＼

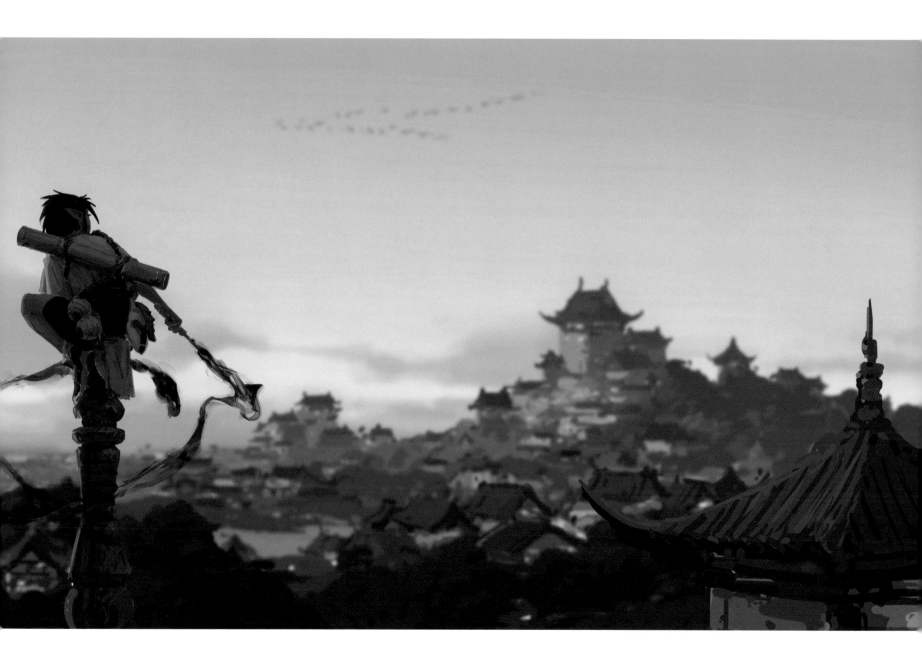

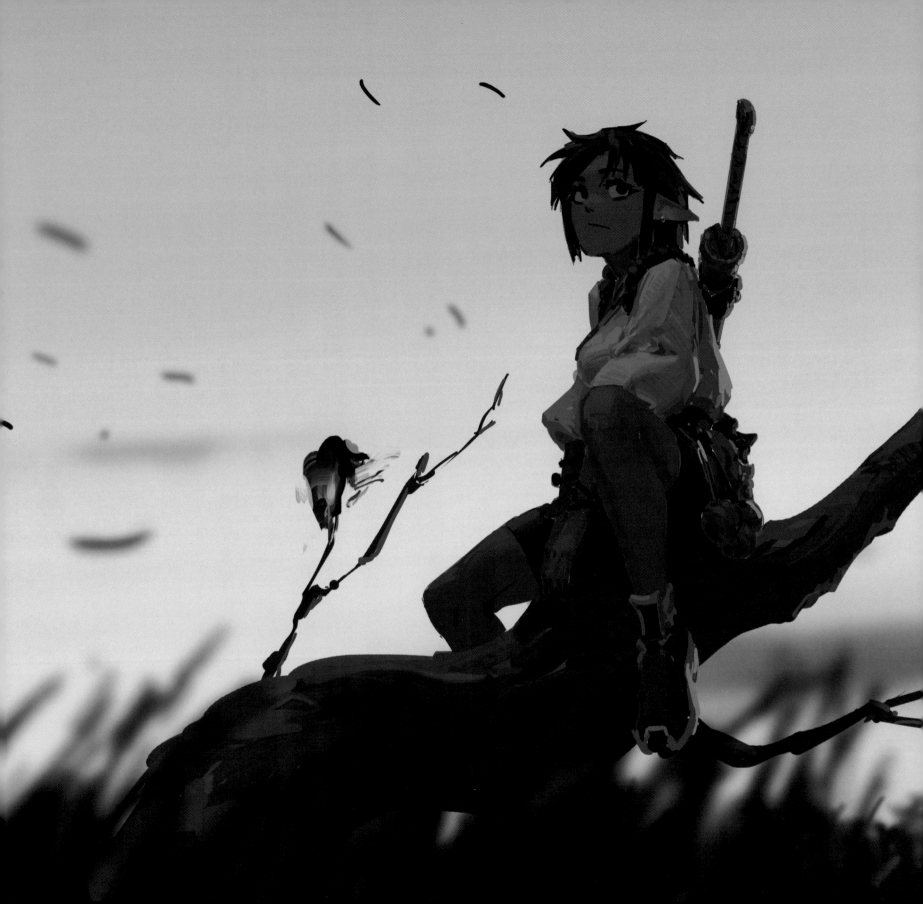

四夕草篇

〳日暮〵

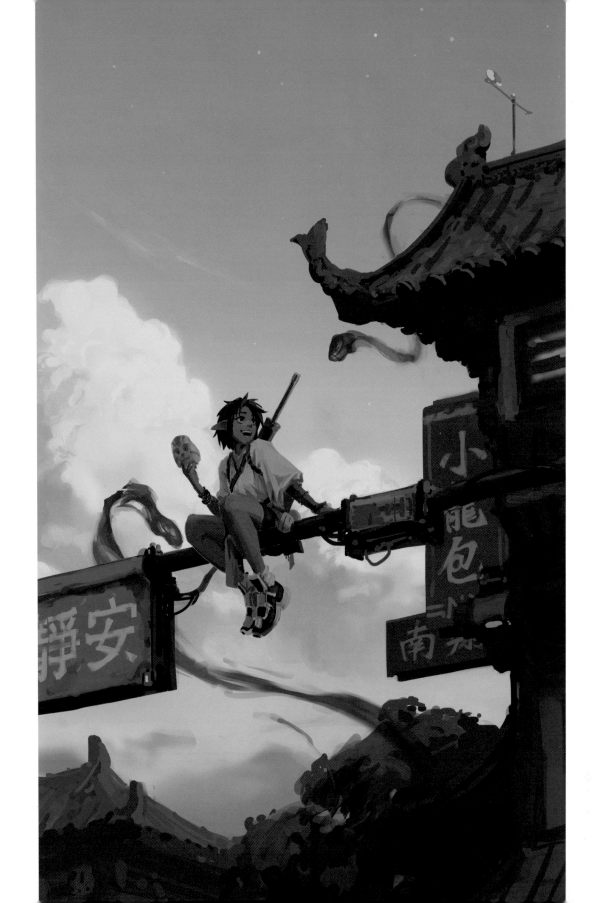

四夕草篇

＼静安＼

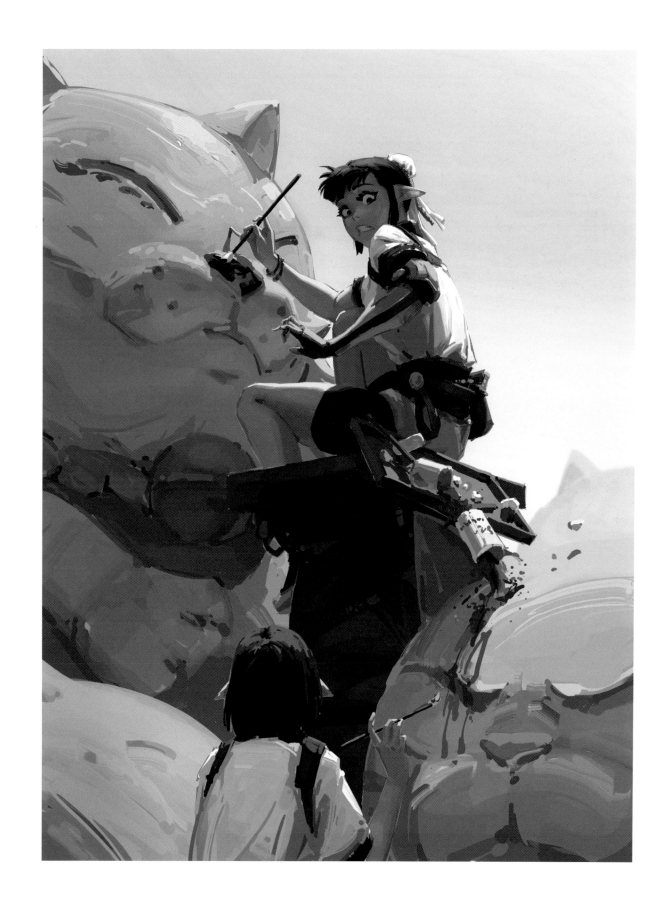

傀儡师养成篇 〈抱歉！〉

傀儡师养成篇

〵雕刻〵

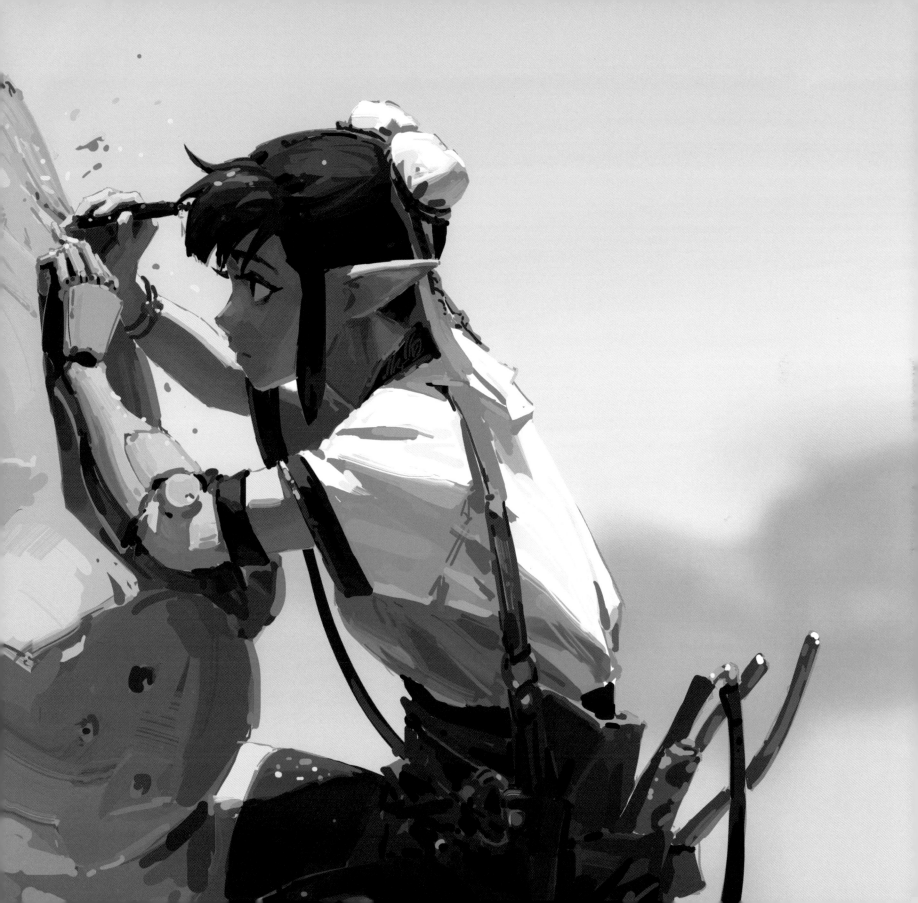

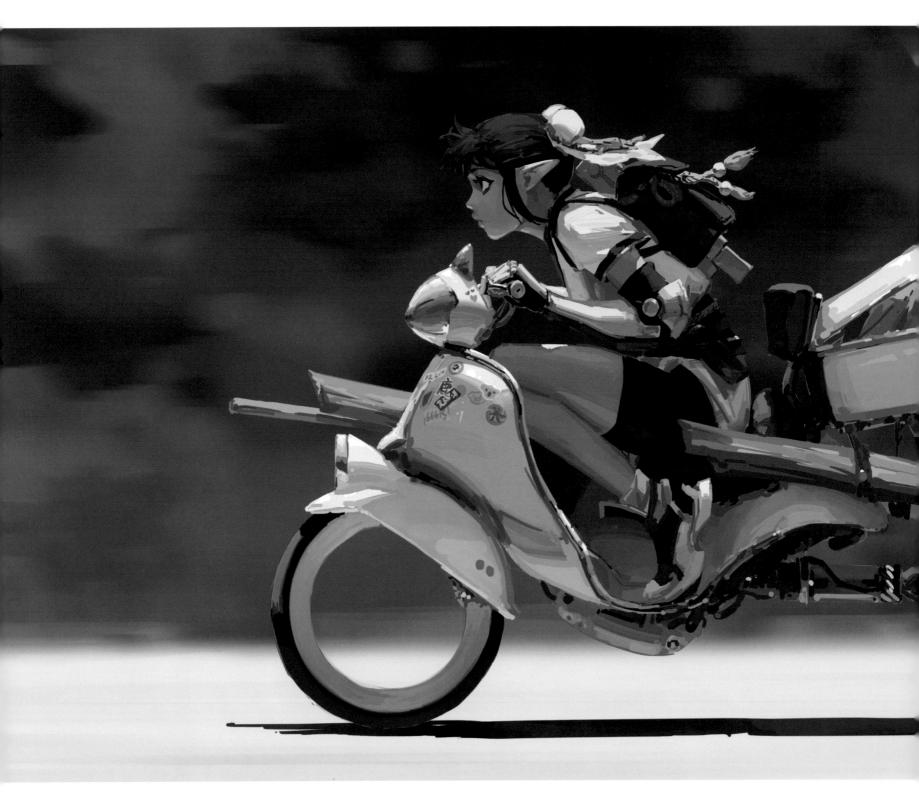

傀儡师养成篇

〈不能拉多了〉

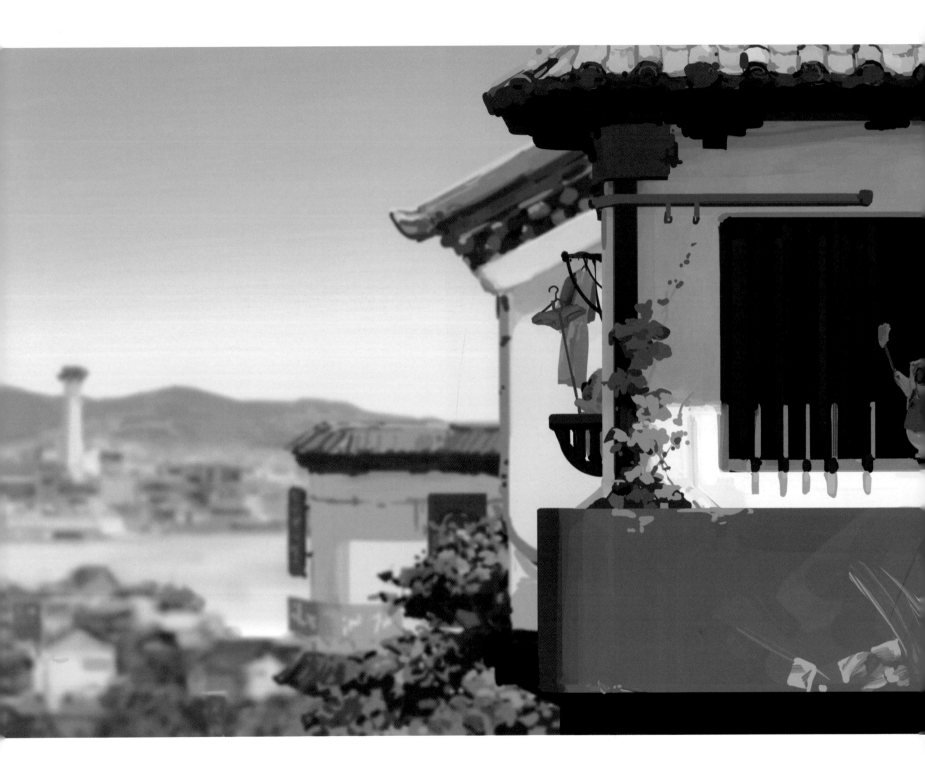

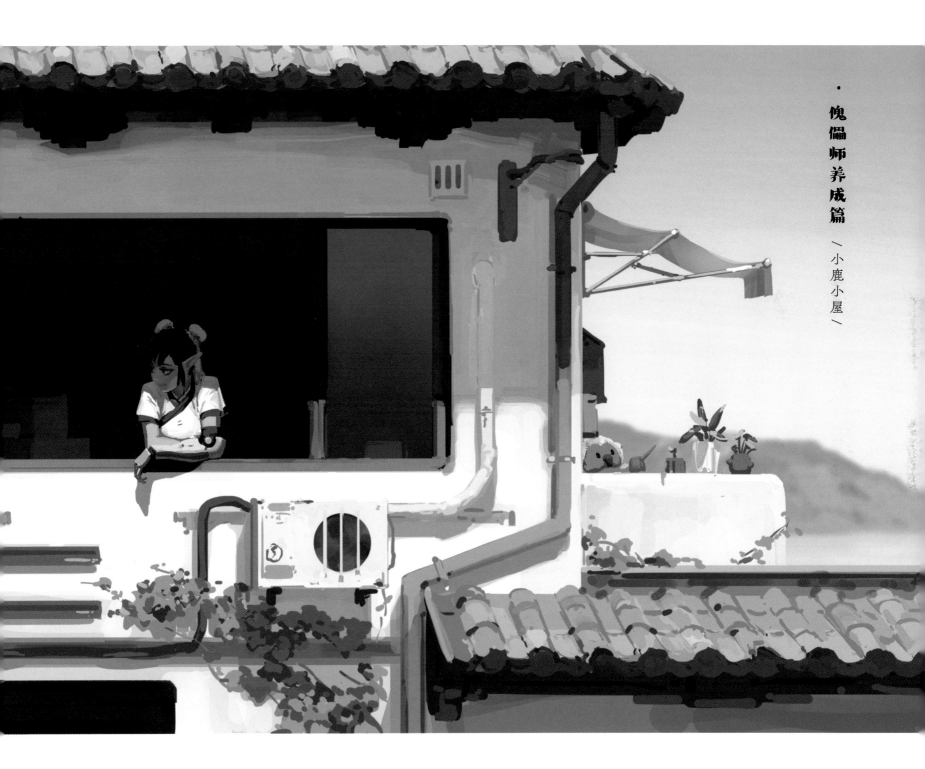

傀儡师养成篇

\小鹿小屋\

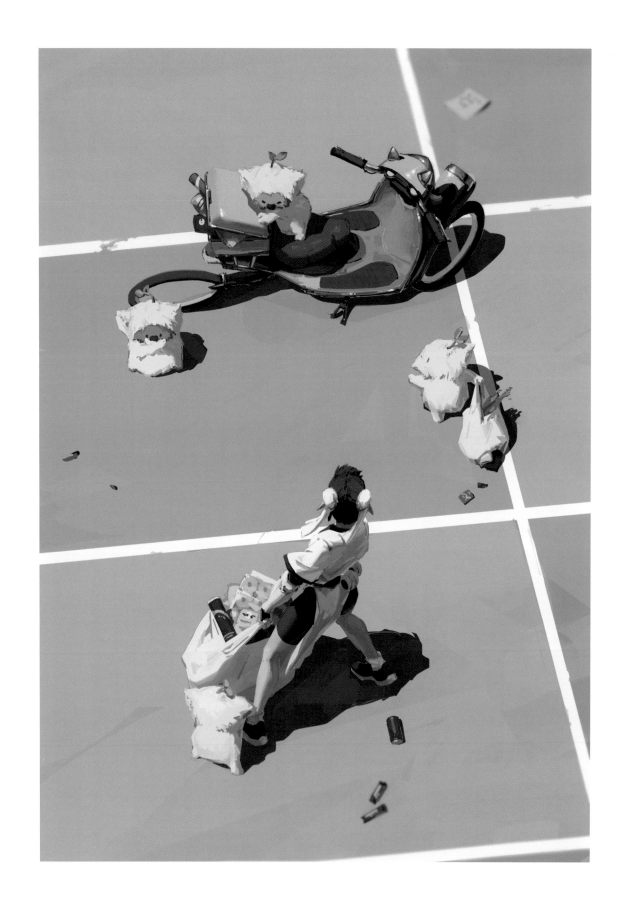

傀儡师养成篇

＼你买得太多了！＼

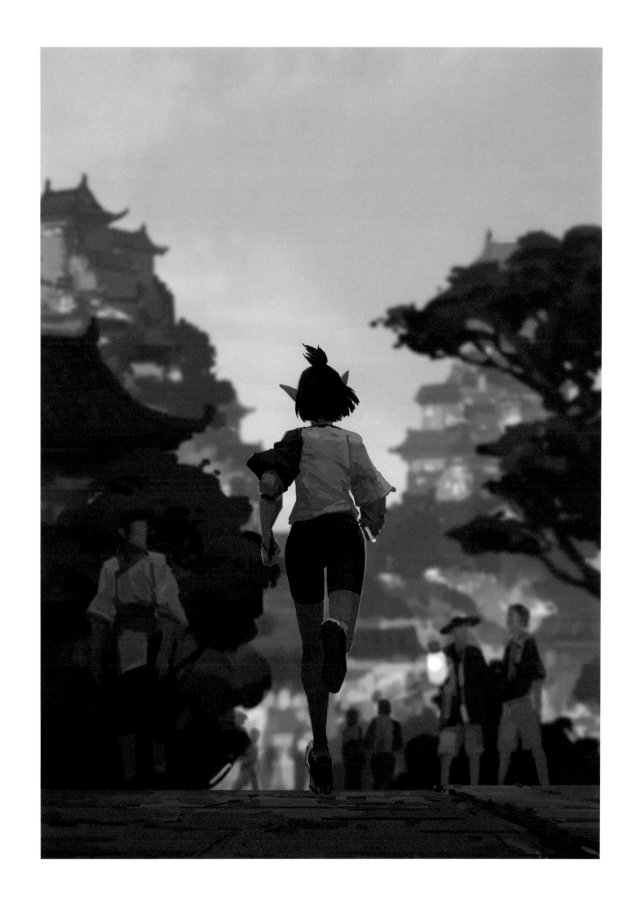

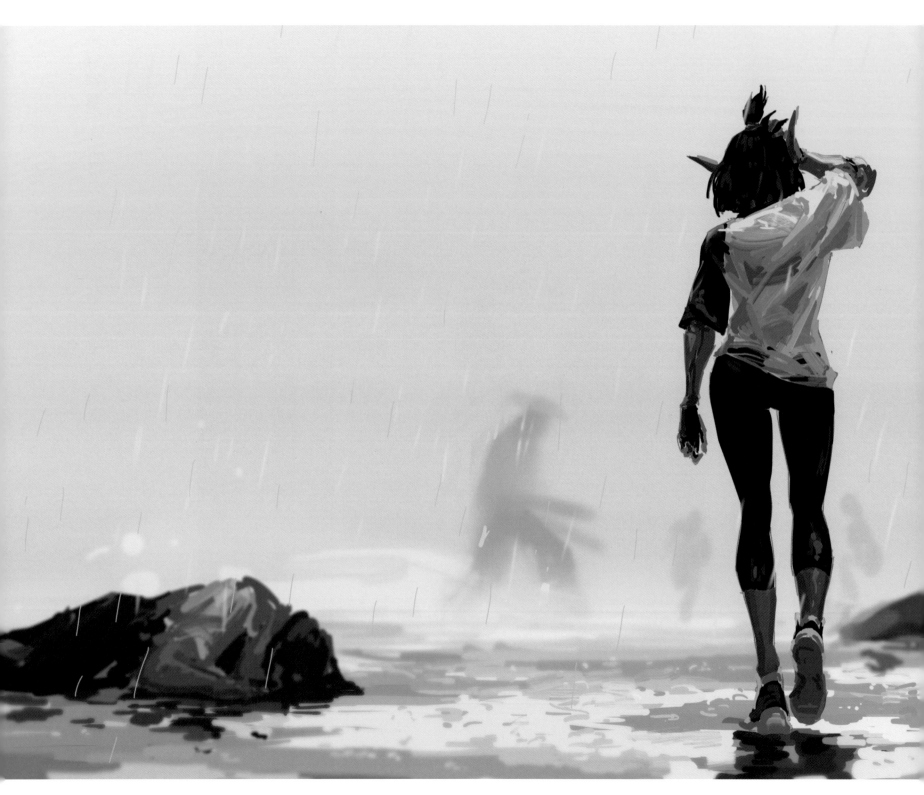

冠军篇

＼不堪一击＼

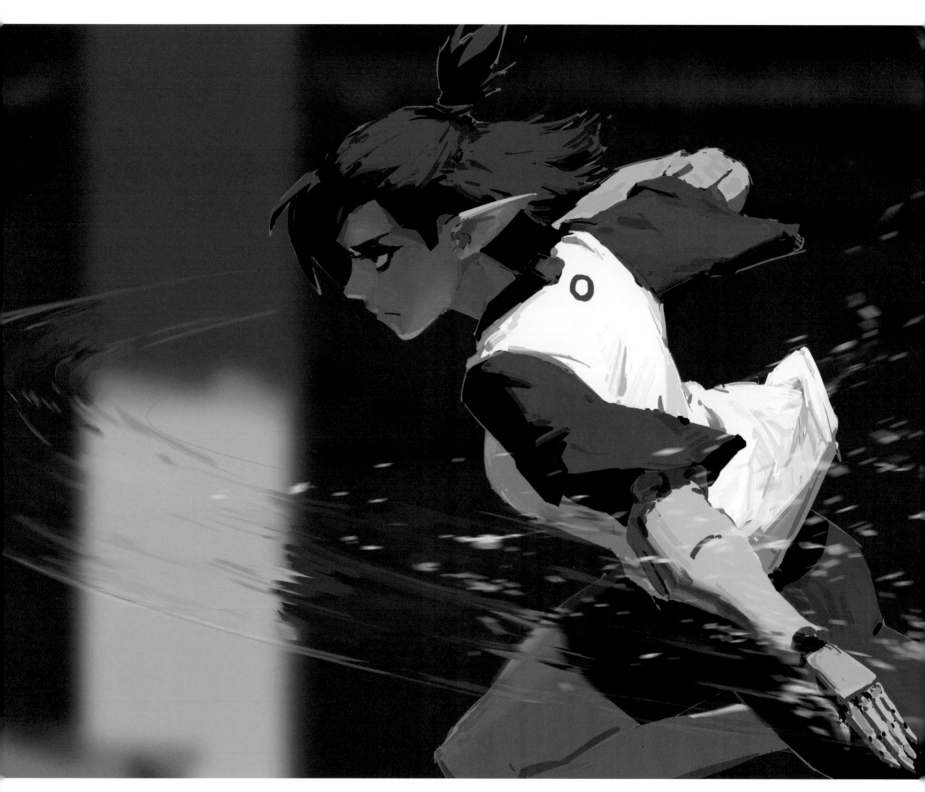

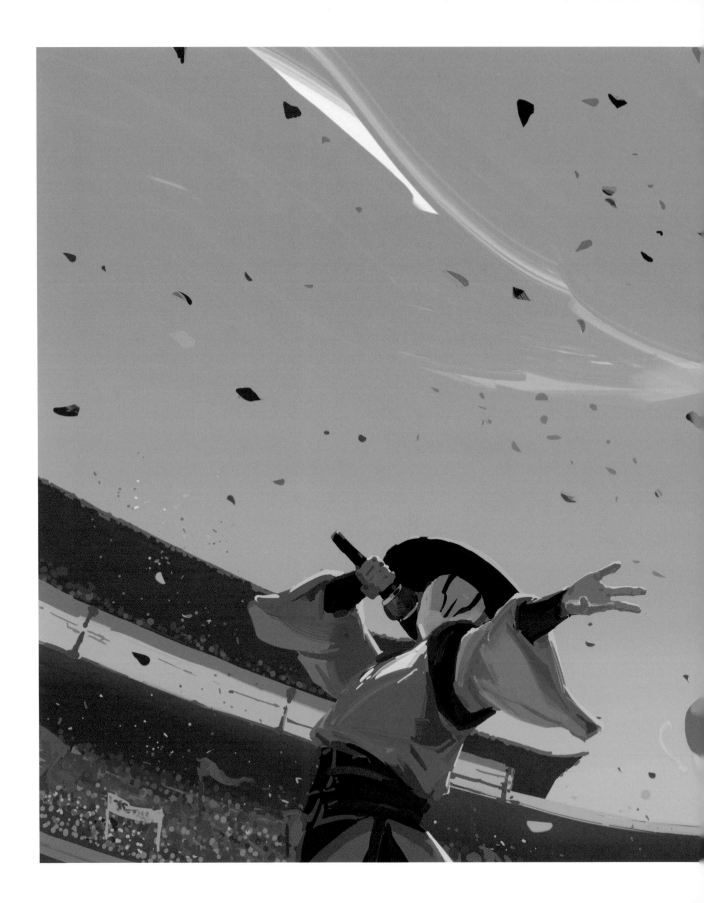

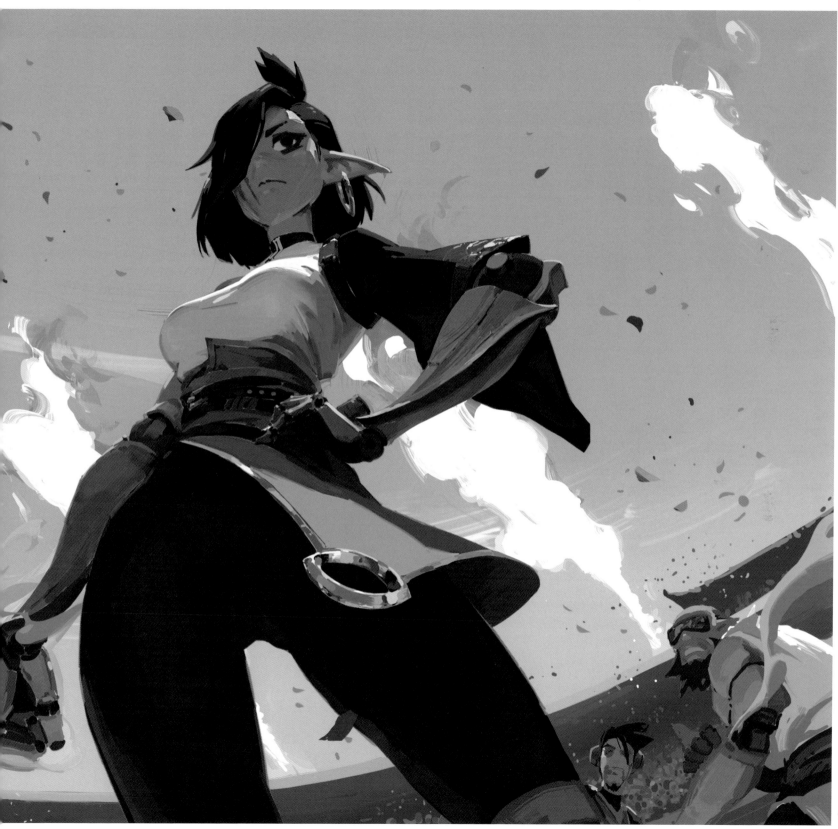

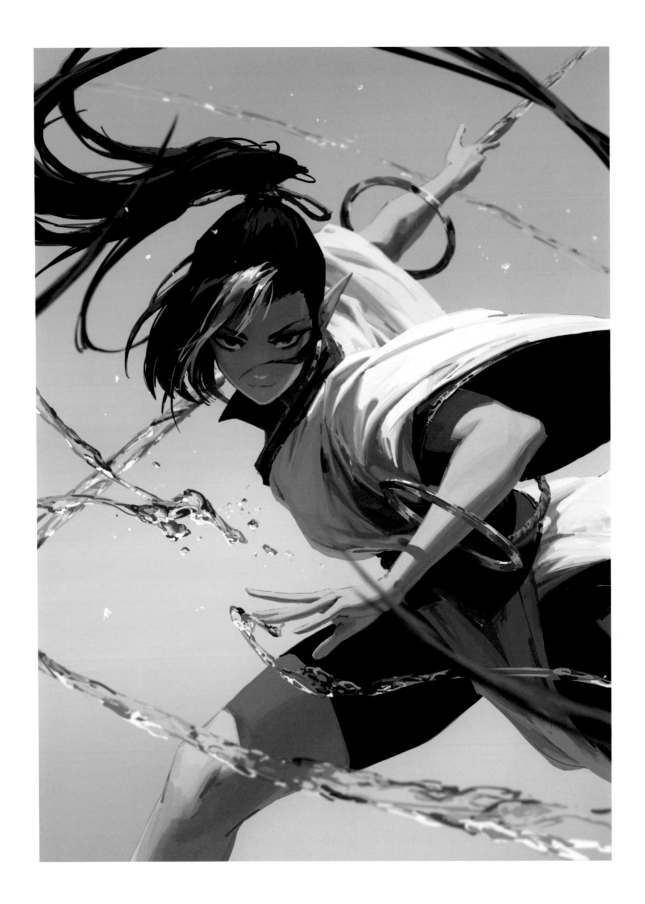

水禅宗篇

〈戏水花枪〉

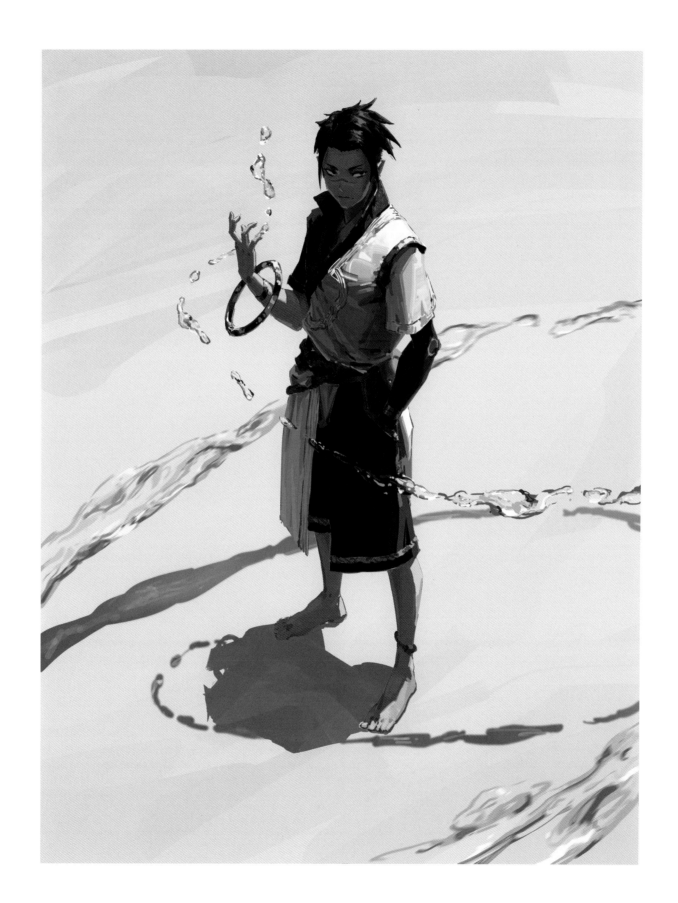

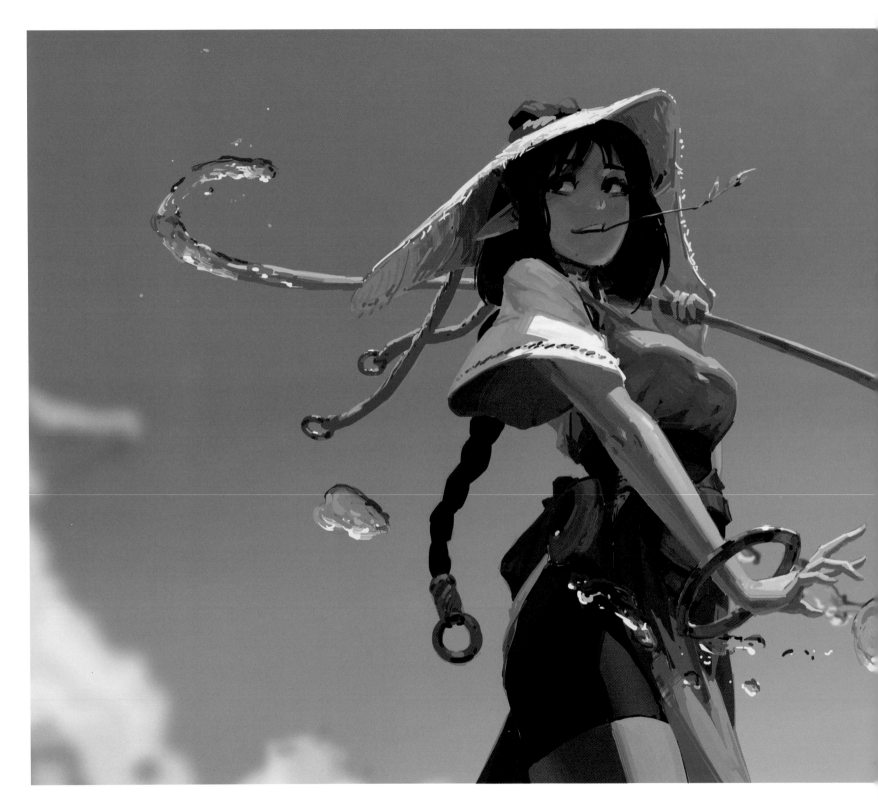

水禅宗篇

＼水牧羊＼

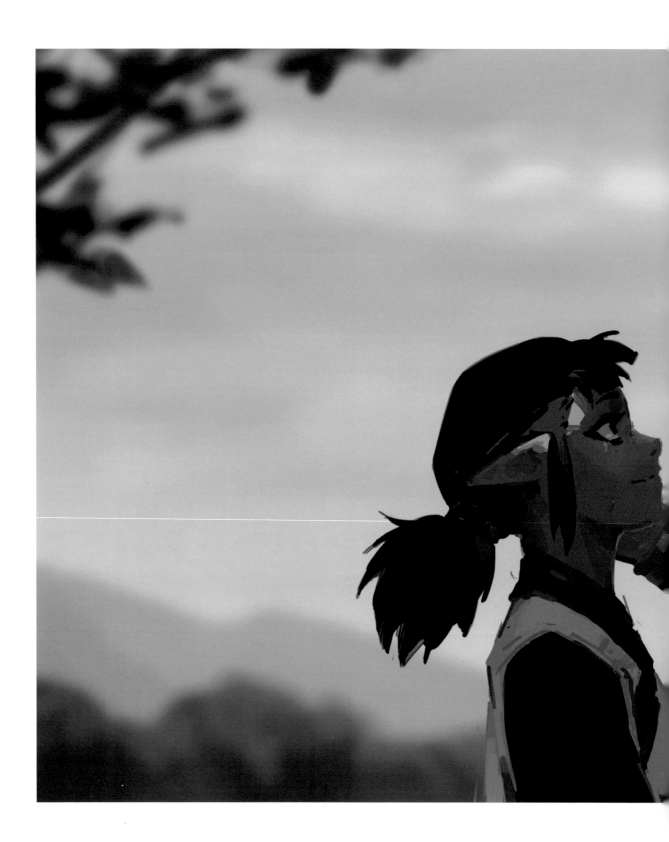

水禅宗篇

〈不要气馁〉

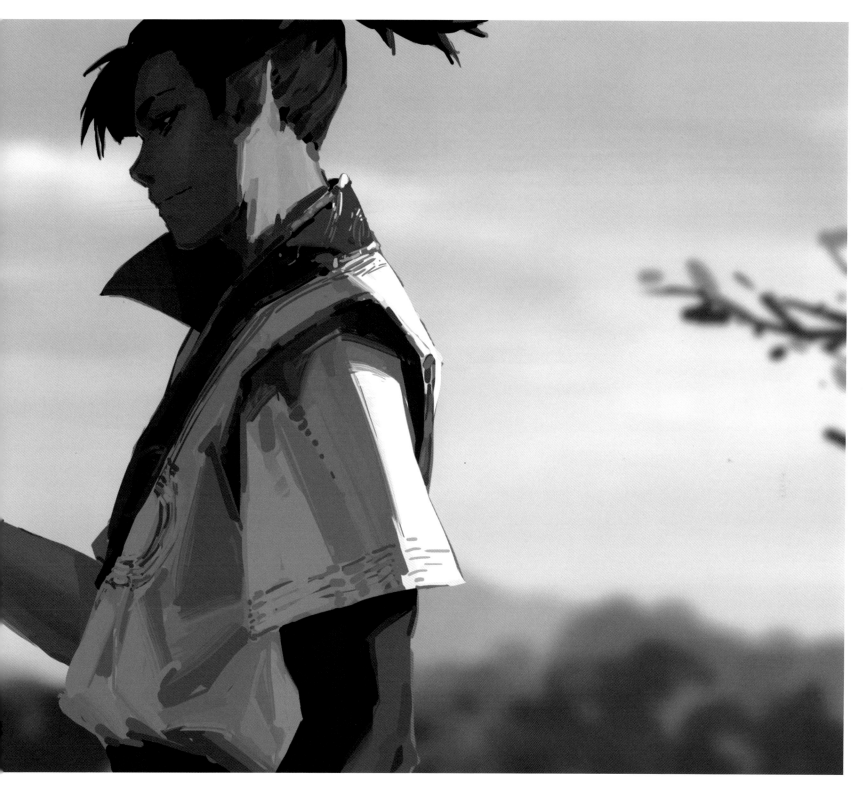

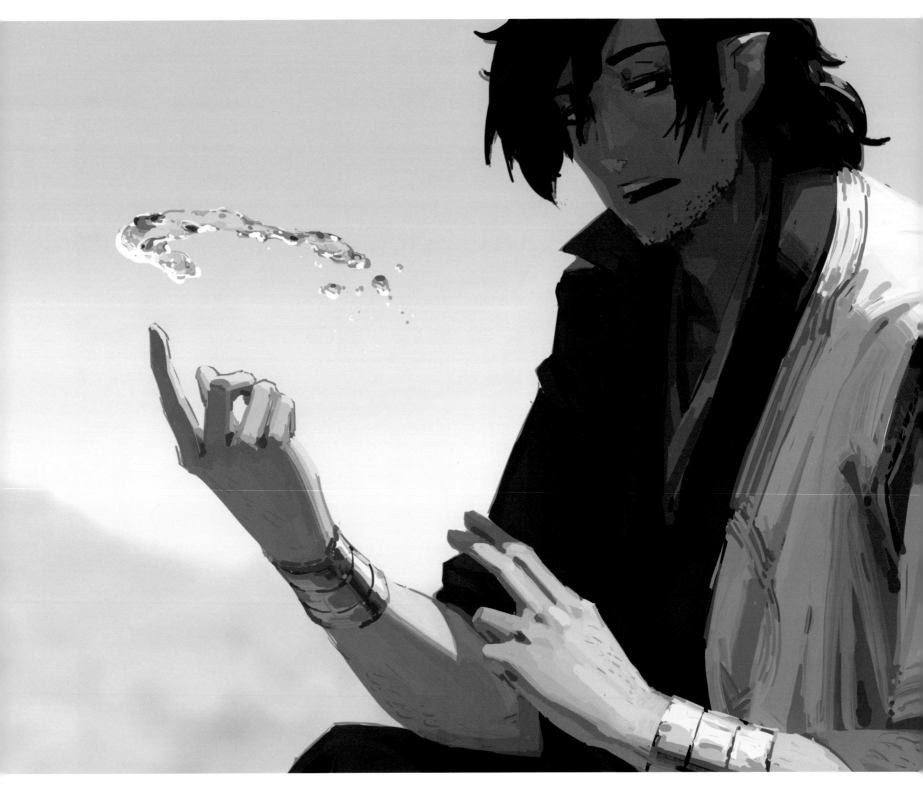

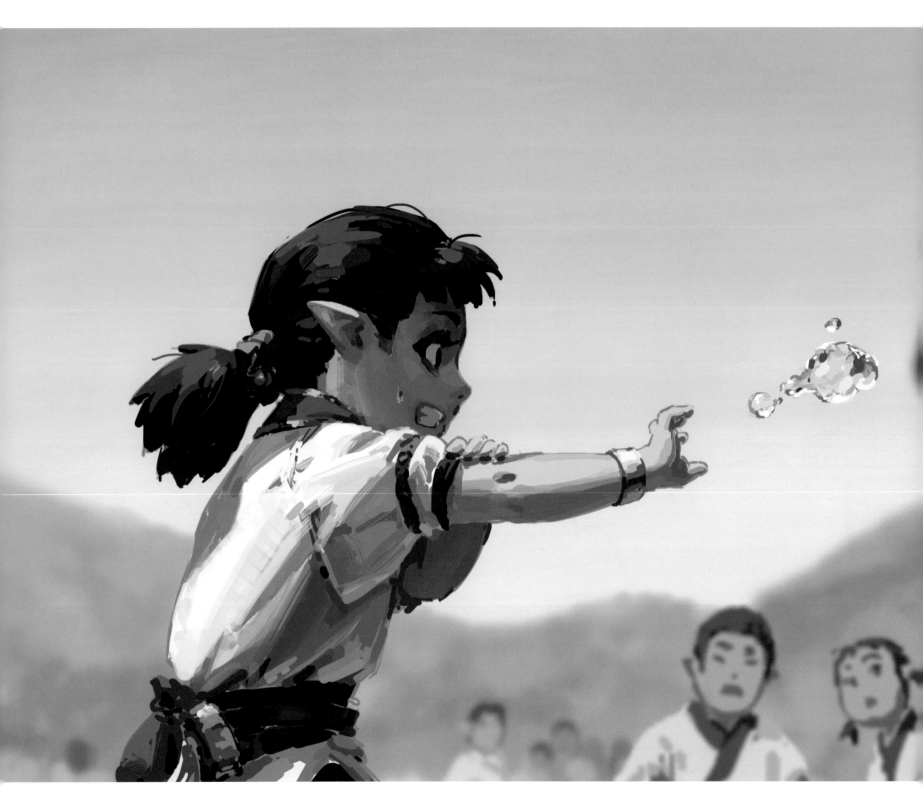

水禅宗篇

〈唤水先知〉

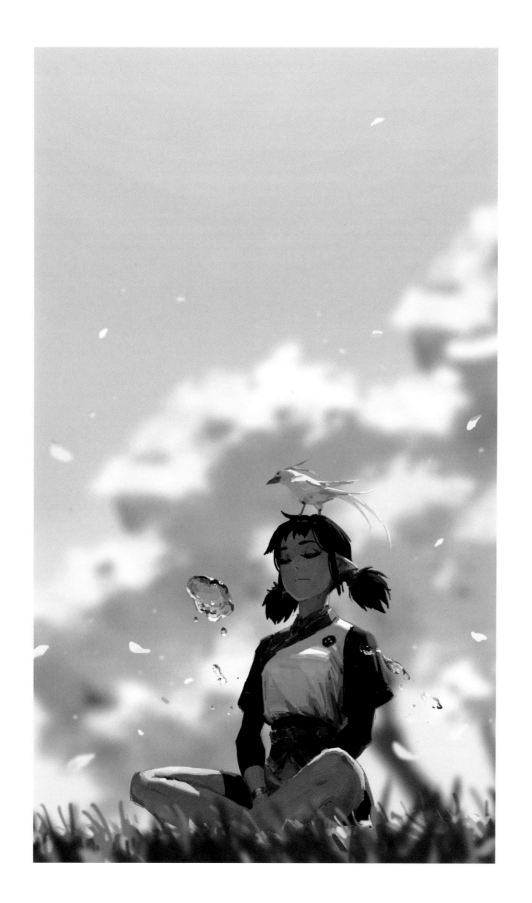

水禅宗篇

〈凝神聚水〉

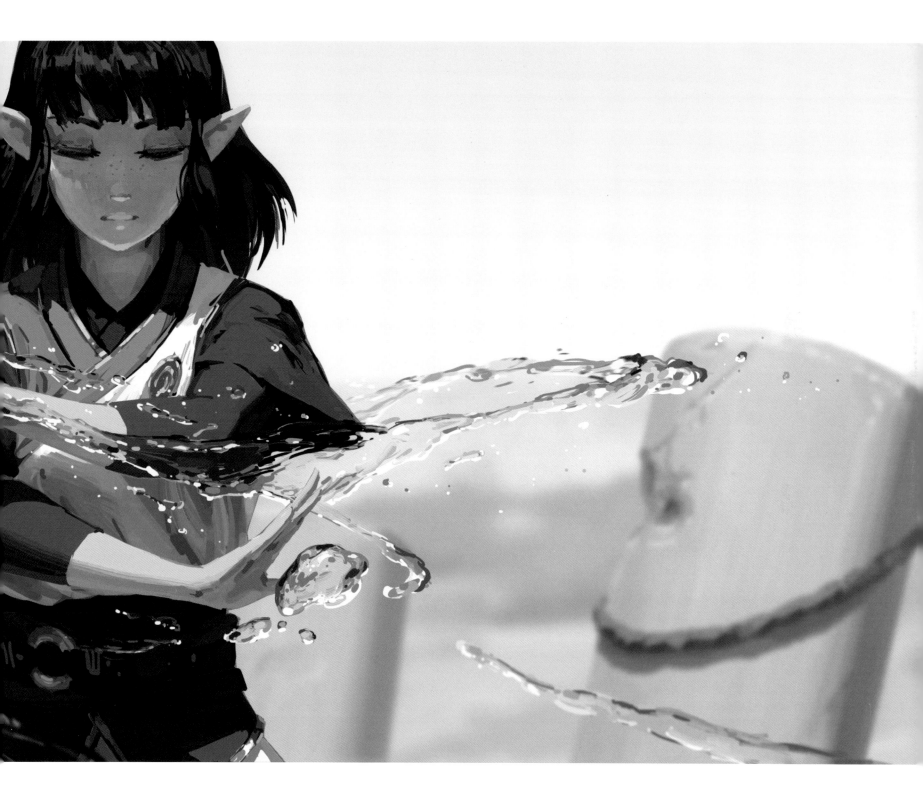

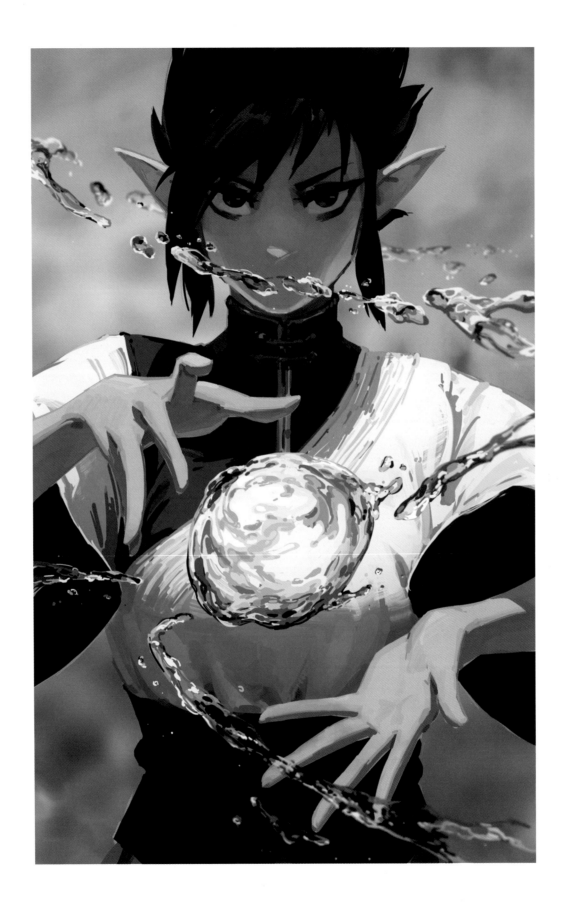

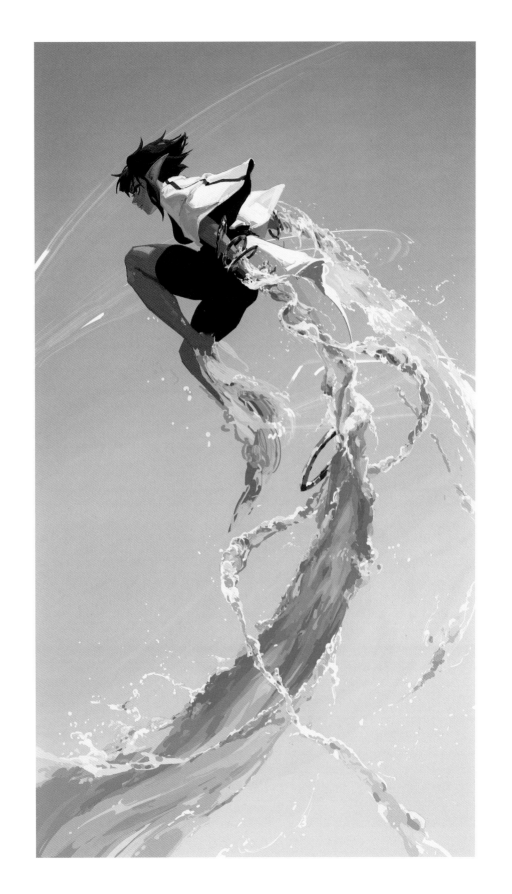

这是关于水吉的第一张插画，也是我第一次画水的插画。说来也是神奇，水吉最早只是我因为没有灵感而随意涂画的角色。但就是那一次的尝试，不仅仅画出了一个角色，还带出了一方势力，以及一趟由水展开的奇特旅程。

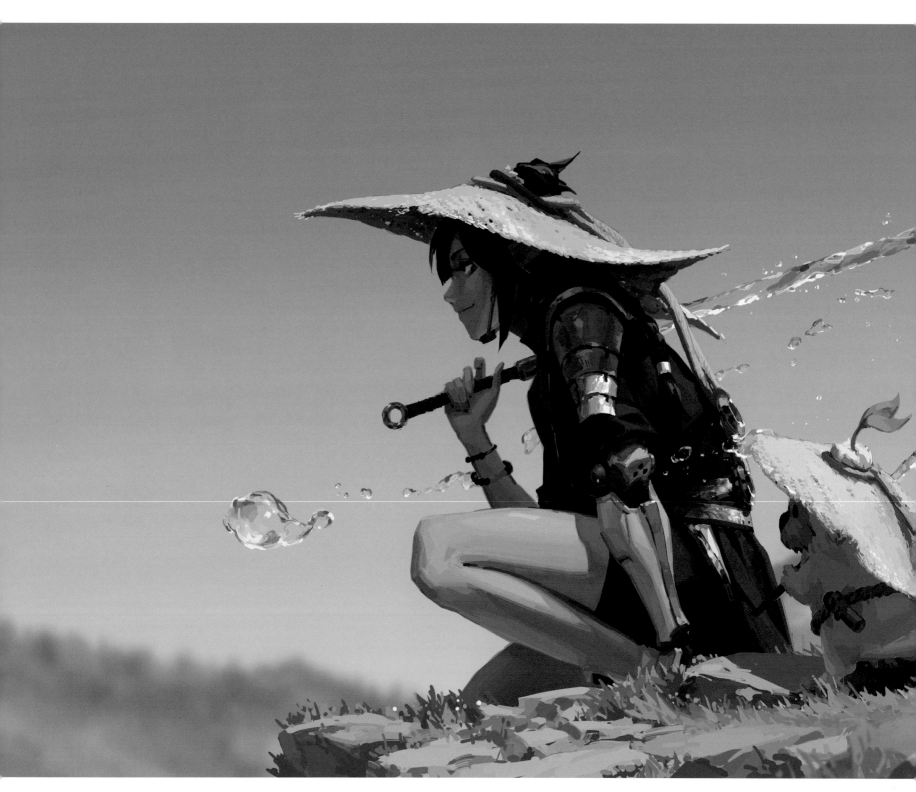

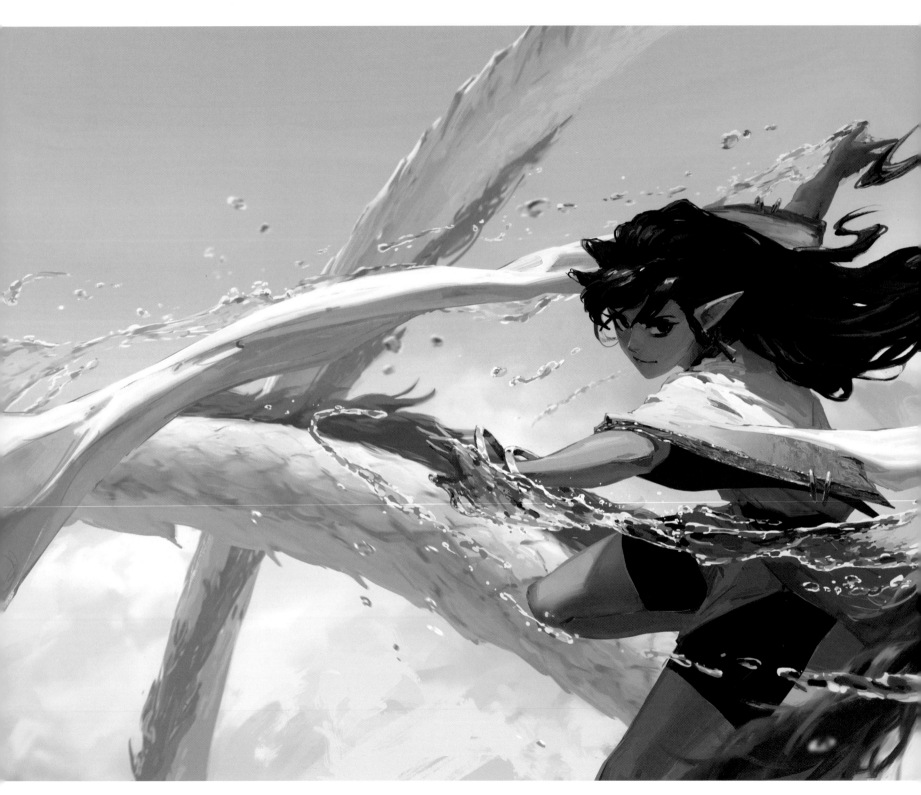

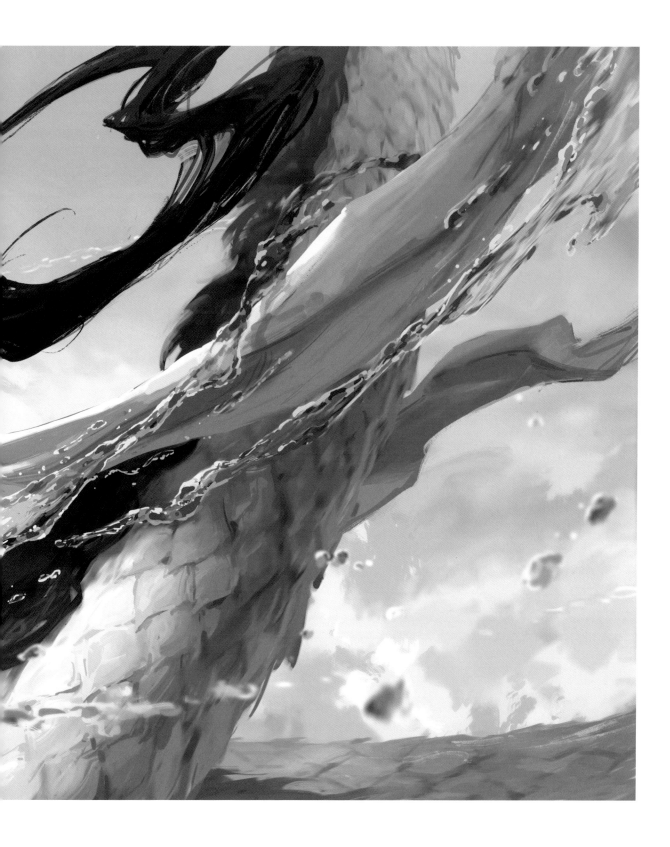

水禅宗篇

〈水龙引之一〉

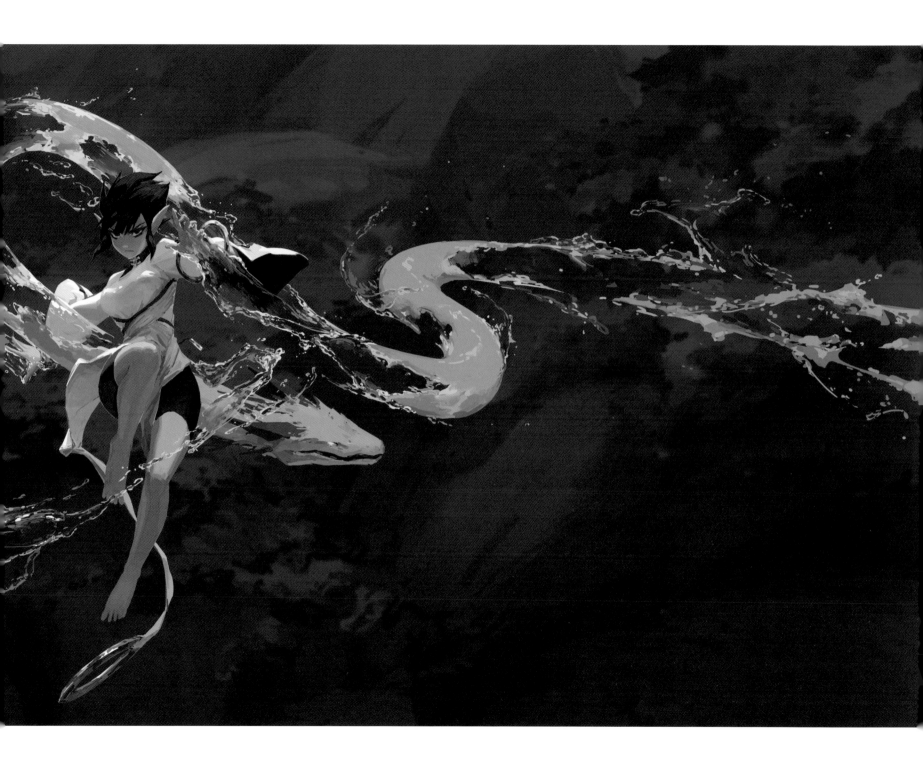

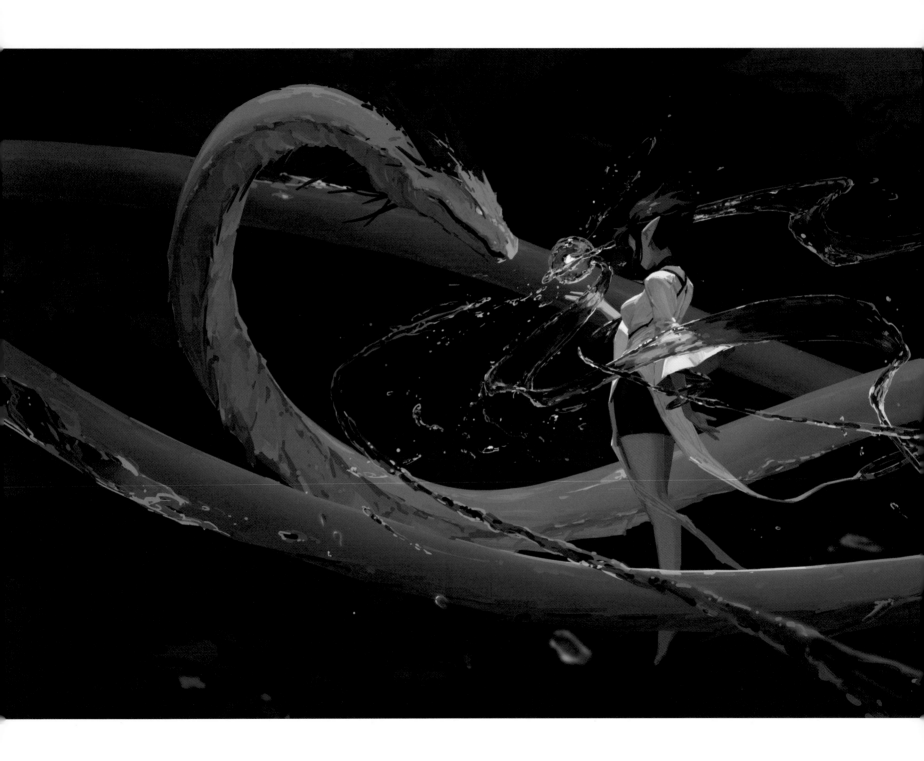

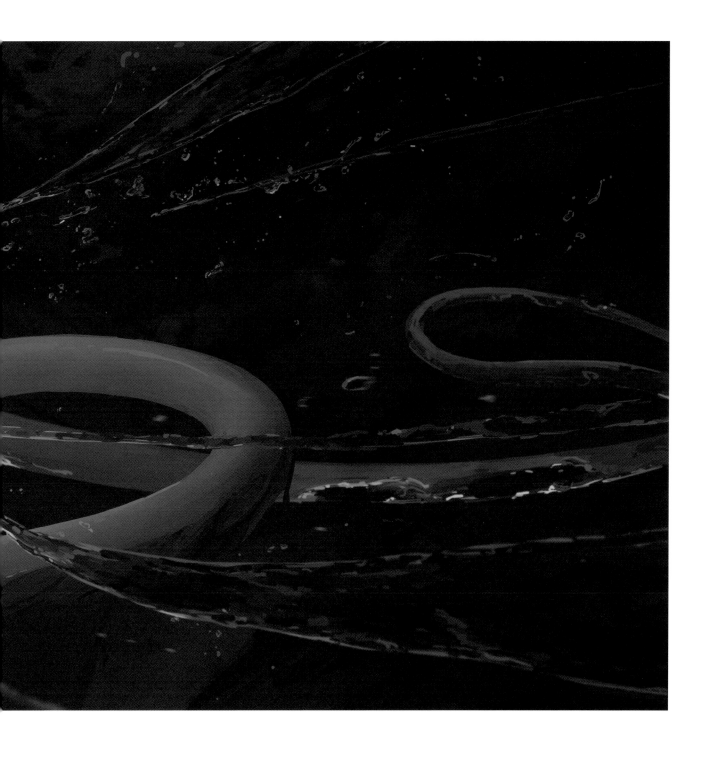

水禅宗篇

＼水龙引之二＼

卷三 轶事杂记

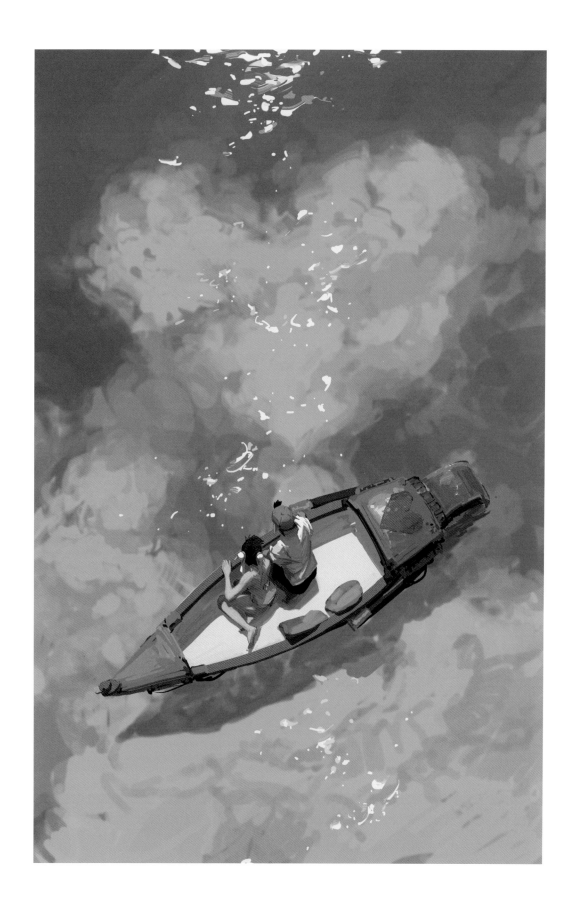

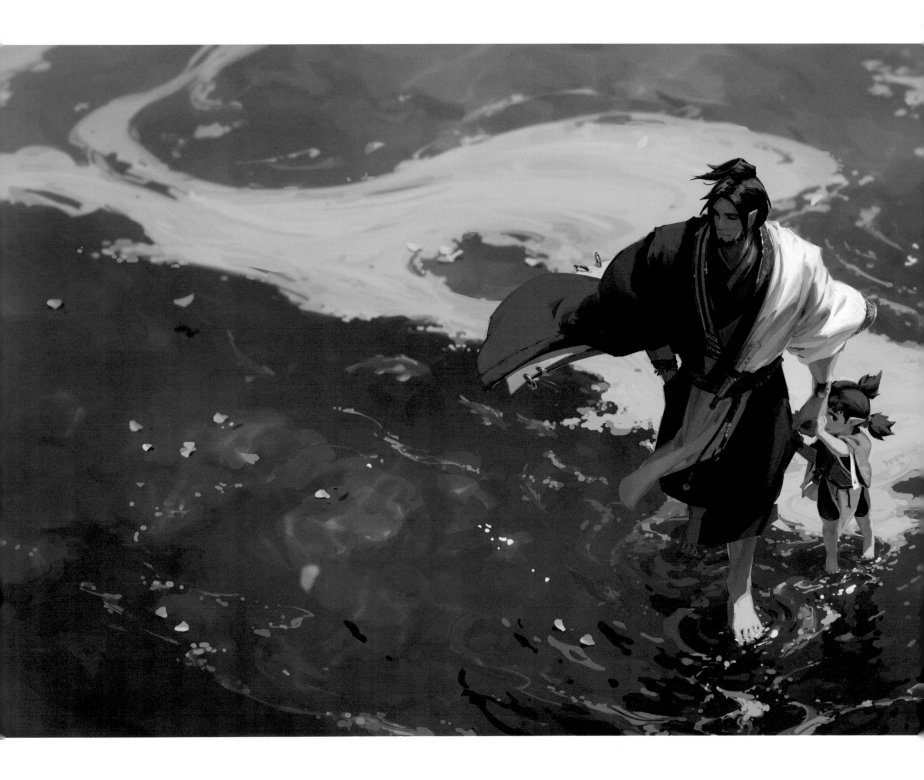

· 水禅凌波步

通过浮萍绘画画面附加一个太极的意象，这也是灵感突现的产物。我记得那个下午，我坐在电脑前胡乱涂画，不经意间，这个灵感就迸发了出来。所以，即使是乱涂乱画，也是很重要的哦。

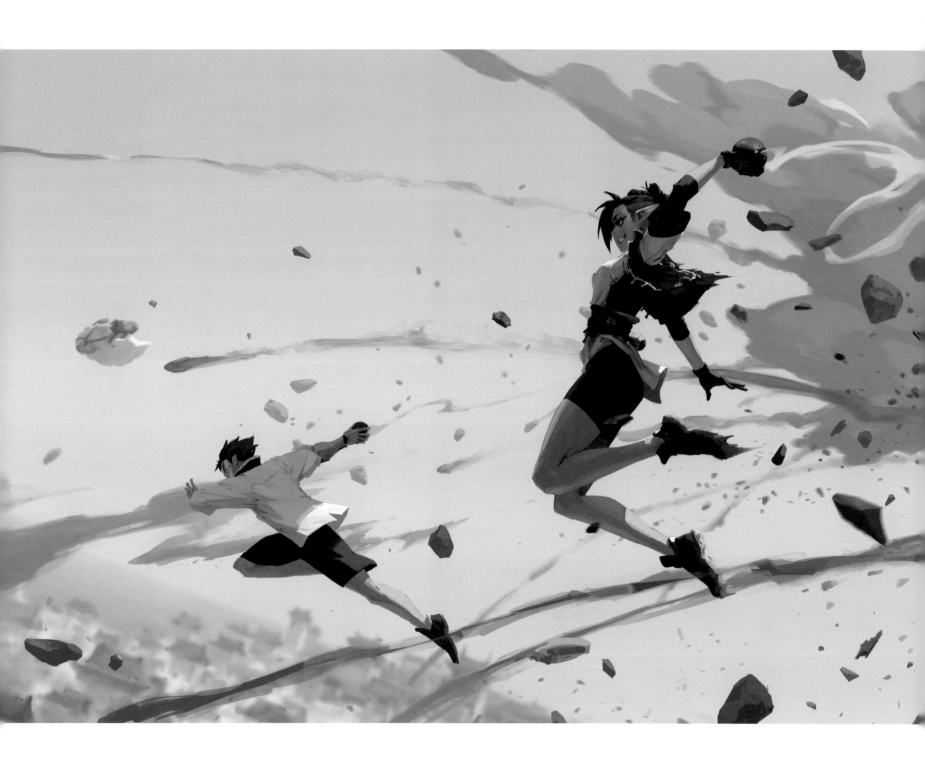

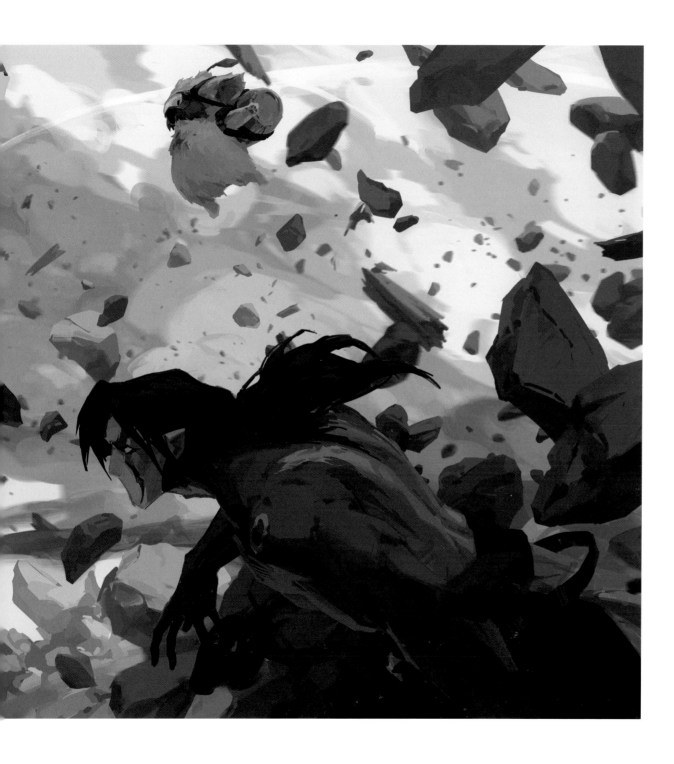

爆弾小队

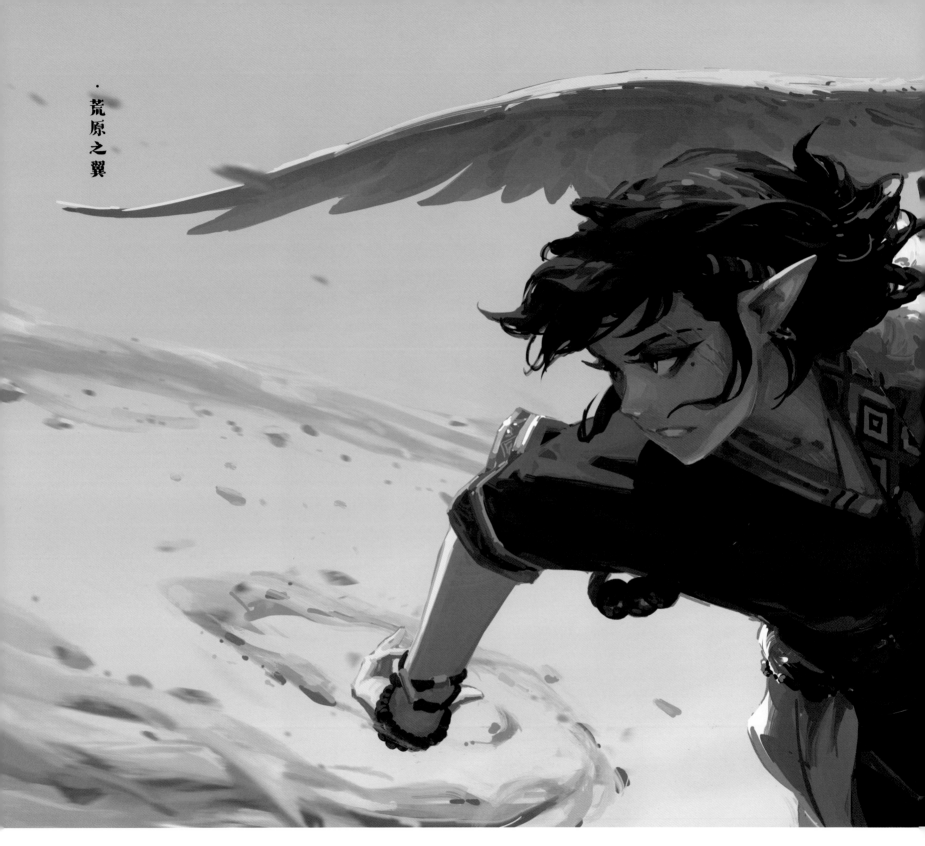

荒原之翼

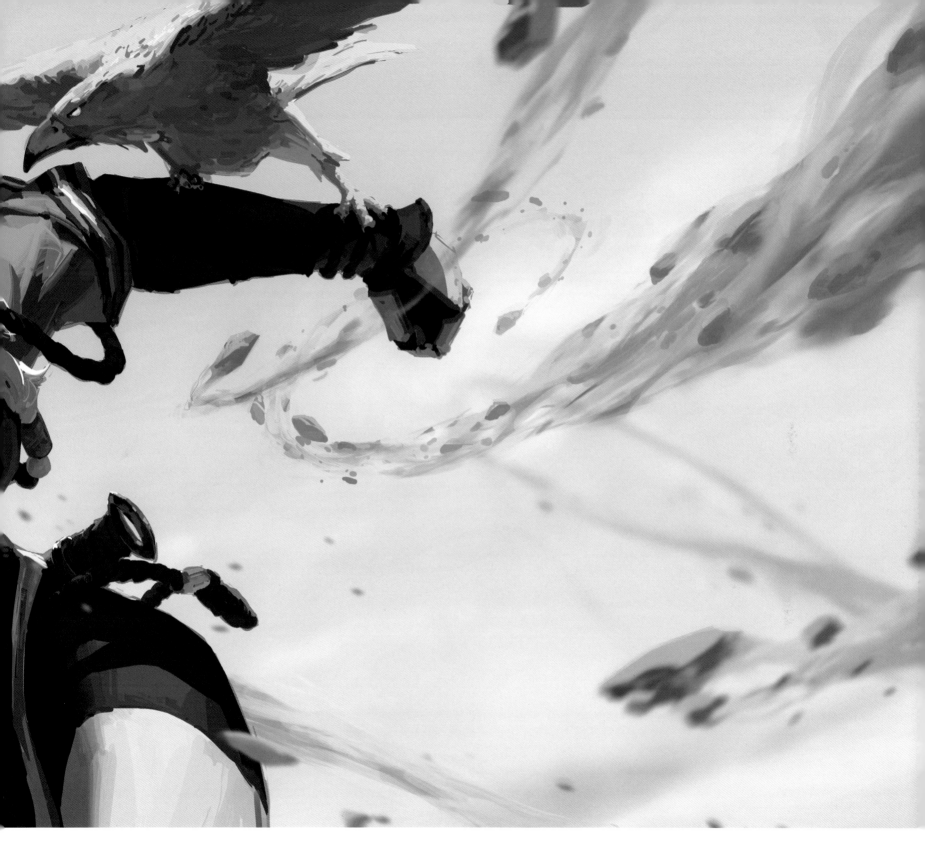

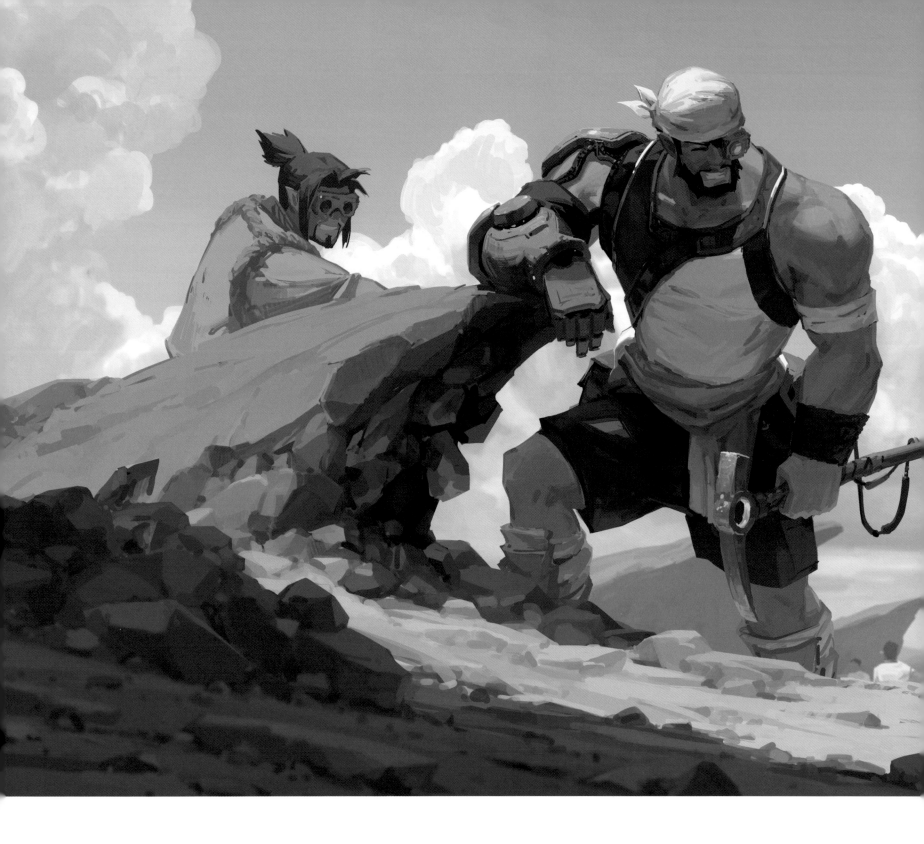

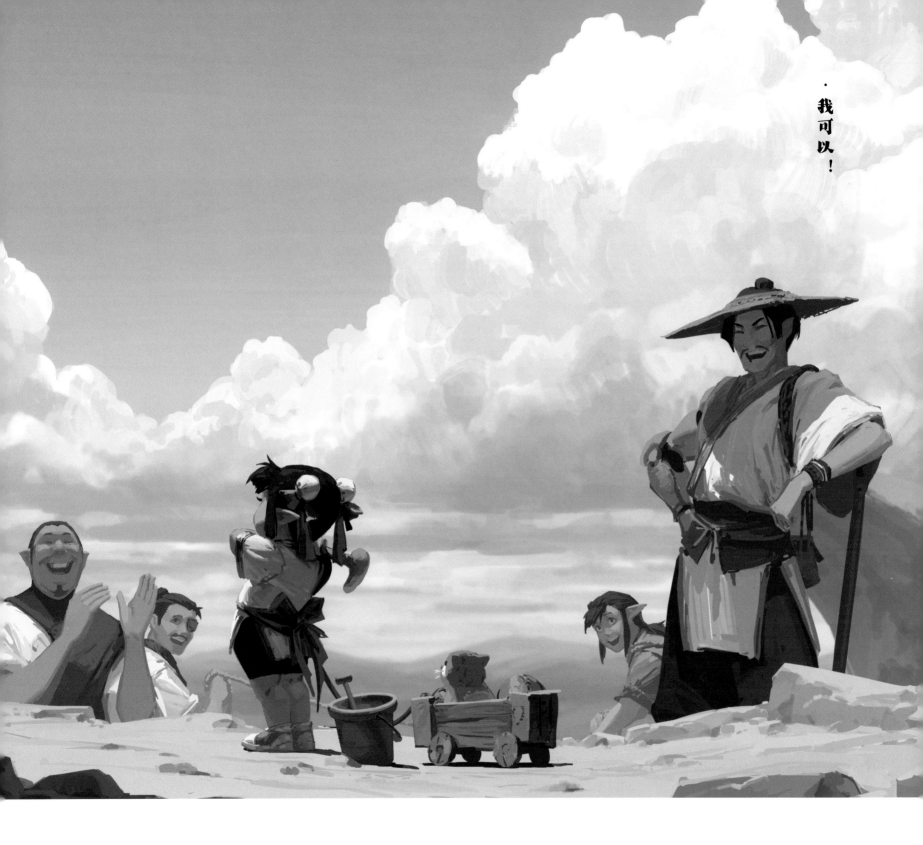

我可以！

灵魂之雨

这张画中的披风真的是太难画了，我大概花了半天到一天的时间研究如何表现披风的分量感，也一度想要放弃。直到我想到把干冰的形态作为参考，终于还原出了想象中的完美的气氛。

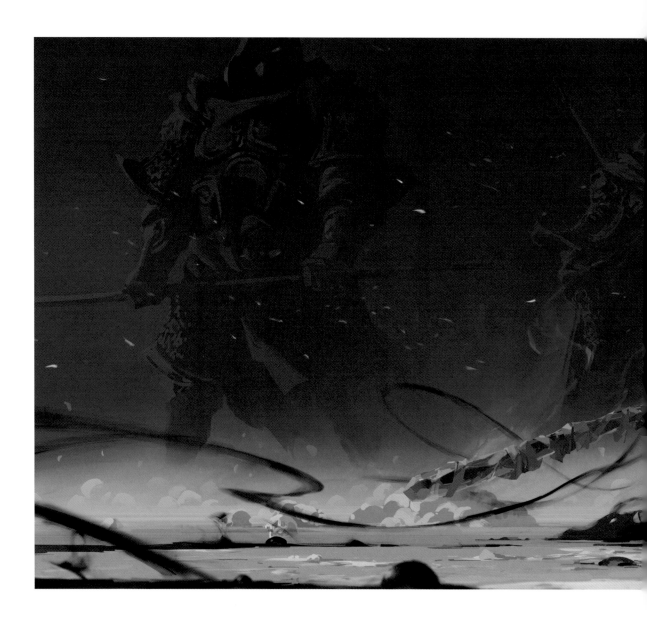

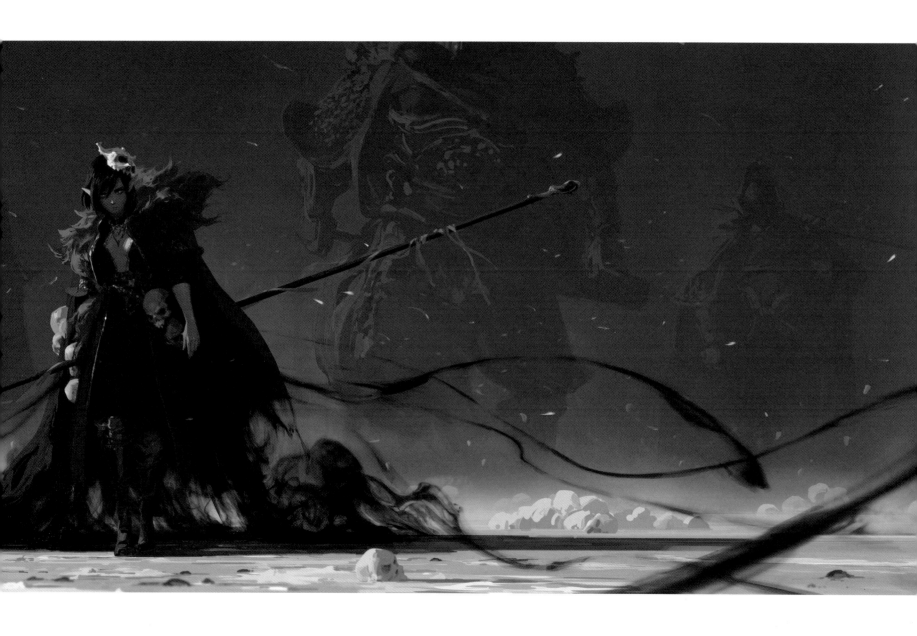

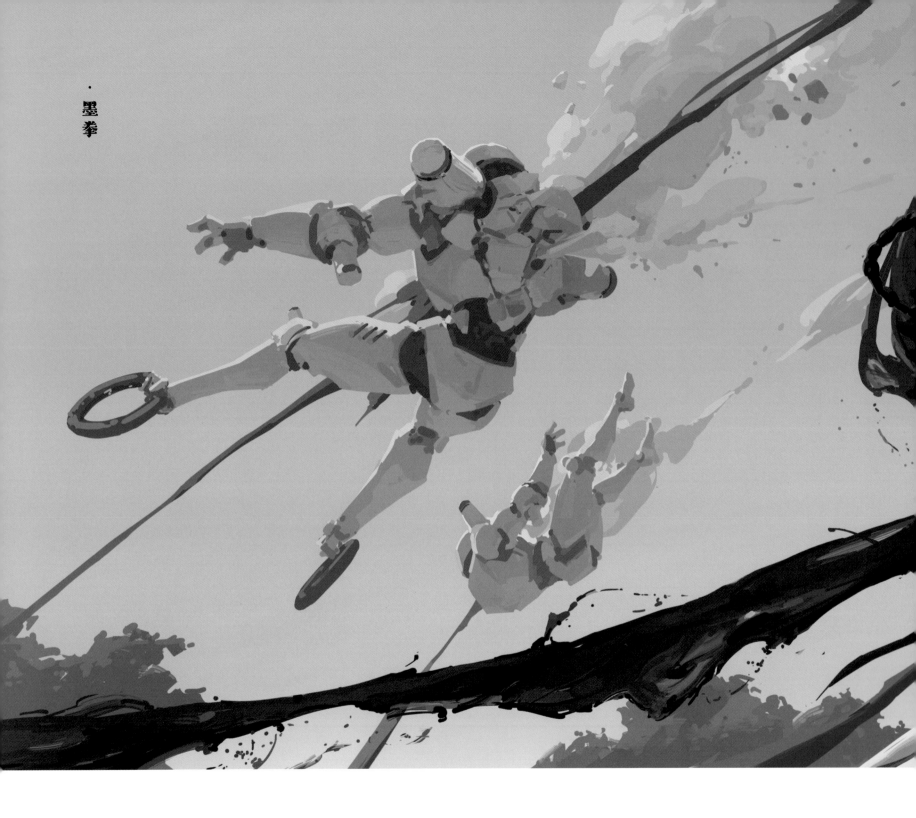

墨拳

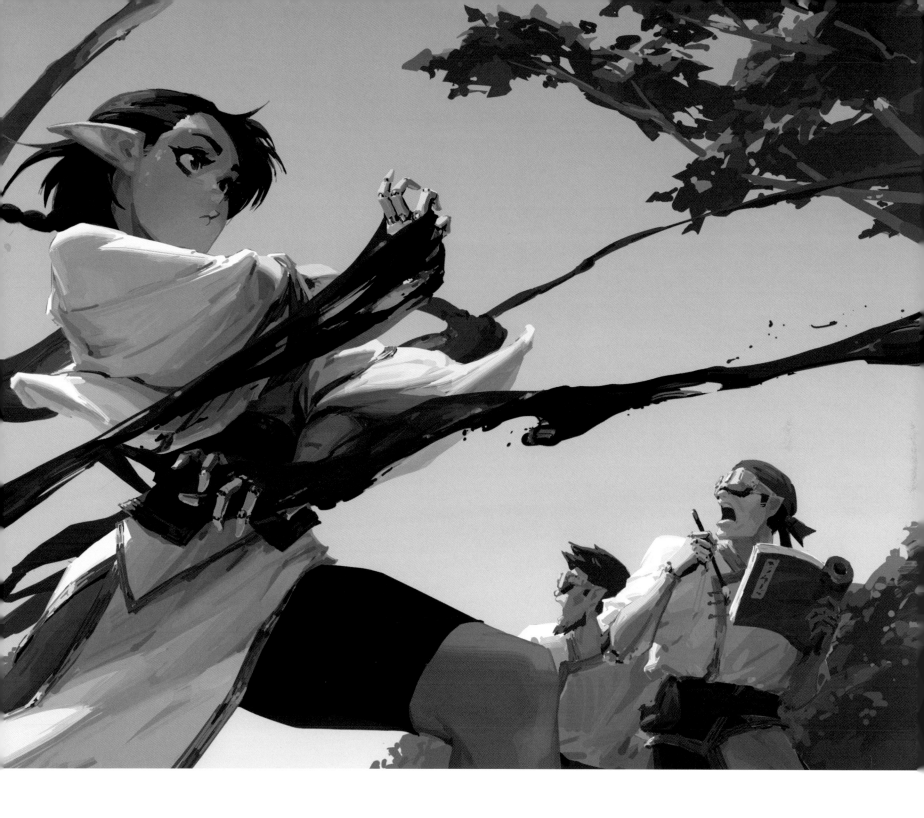

· 打
哈
欠

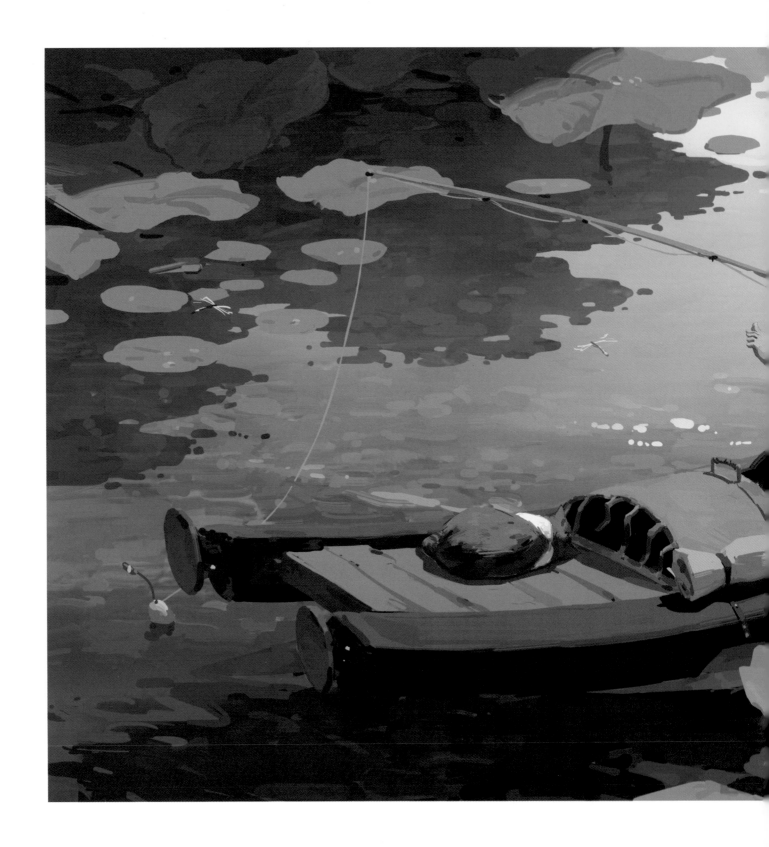

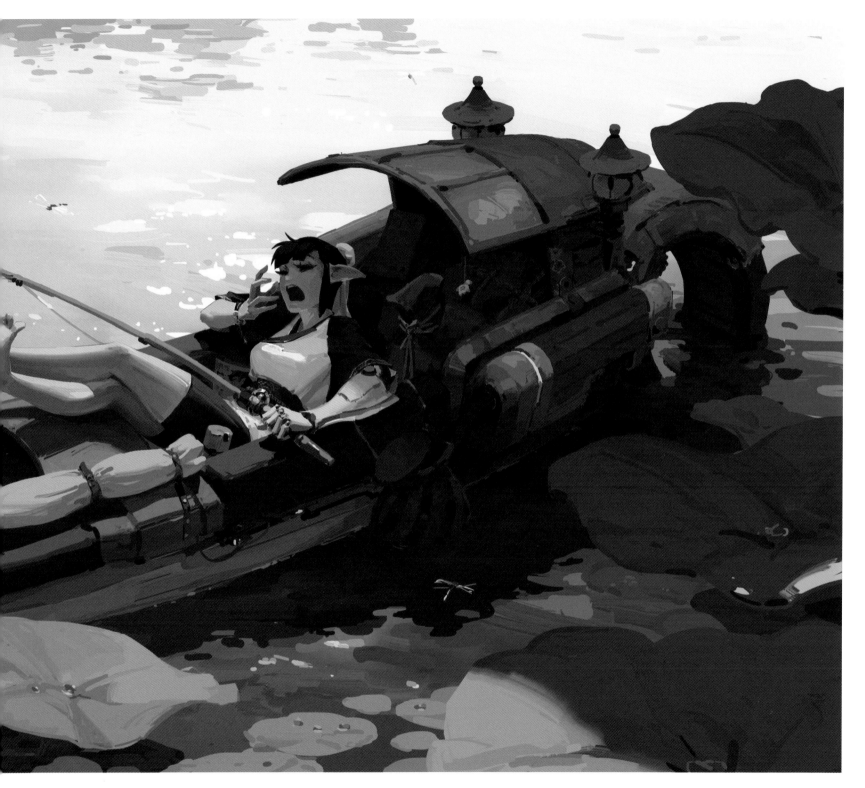

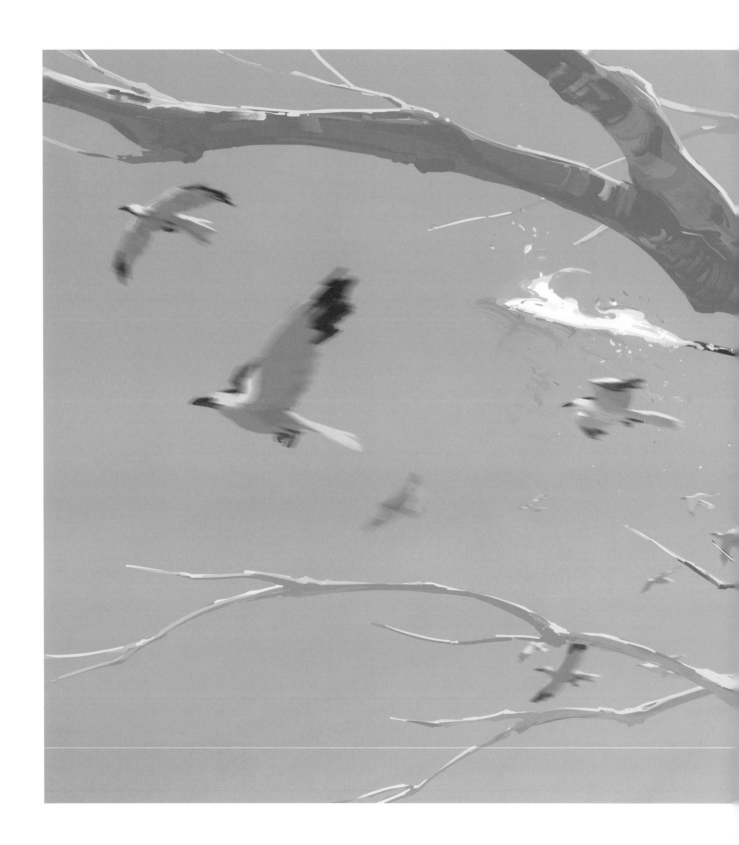

· 火鸟

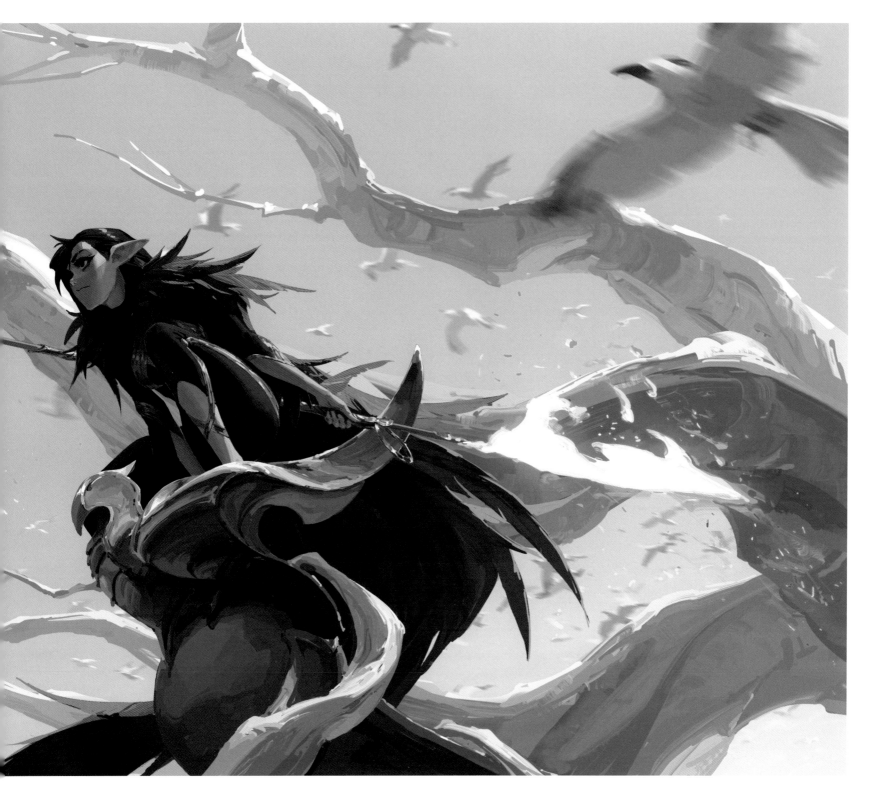

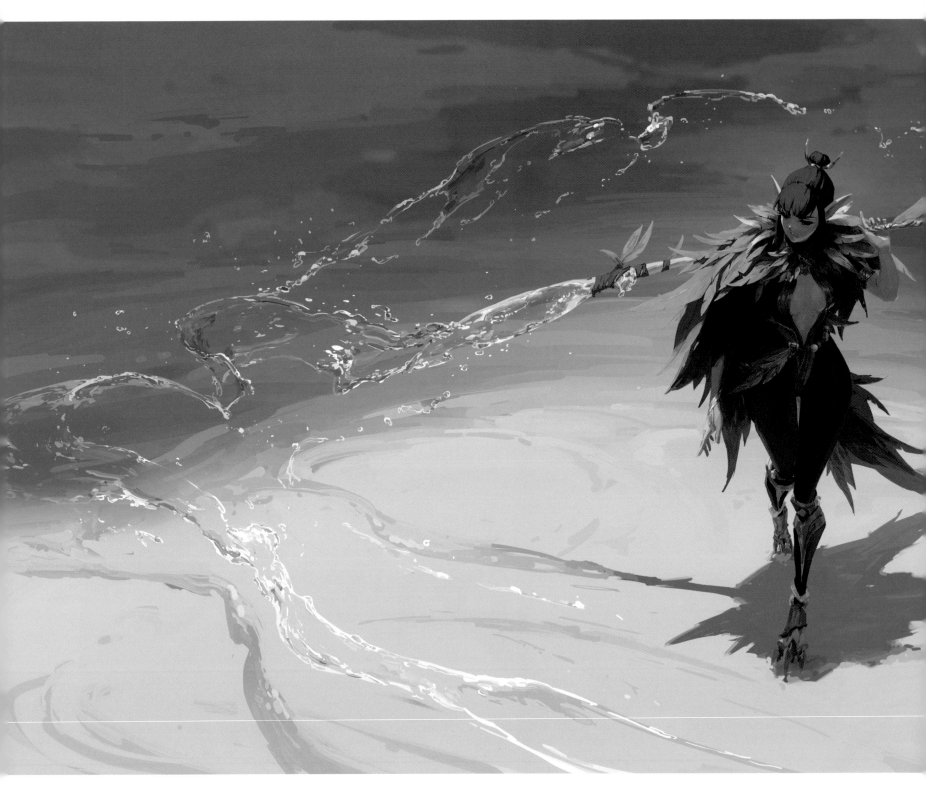

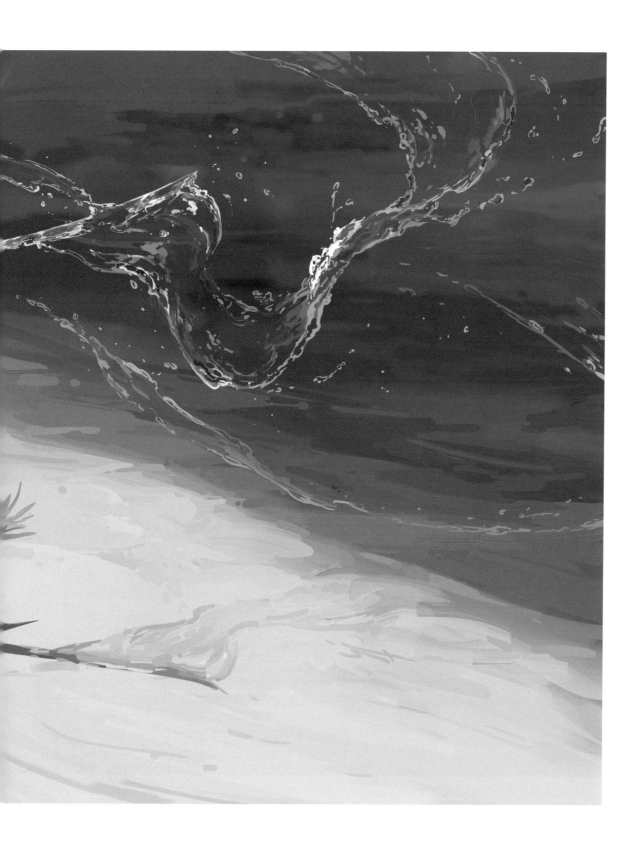

水刃

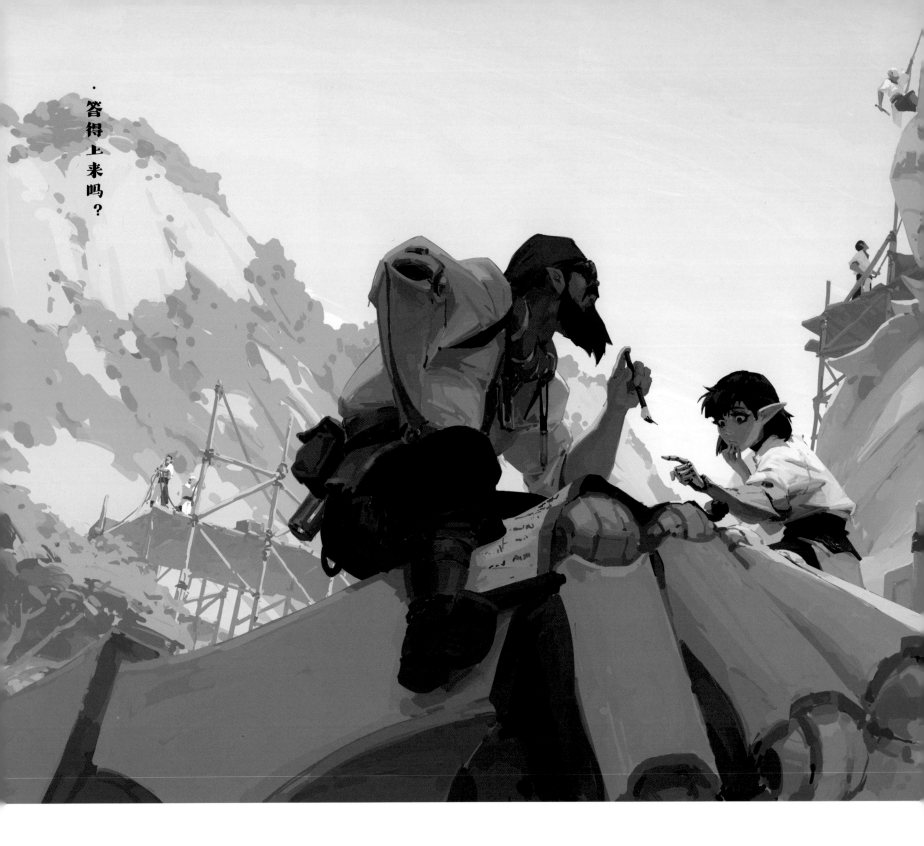

答得上来吗？

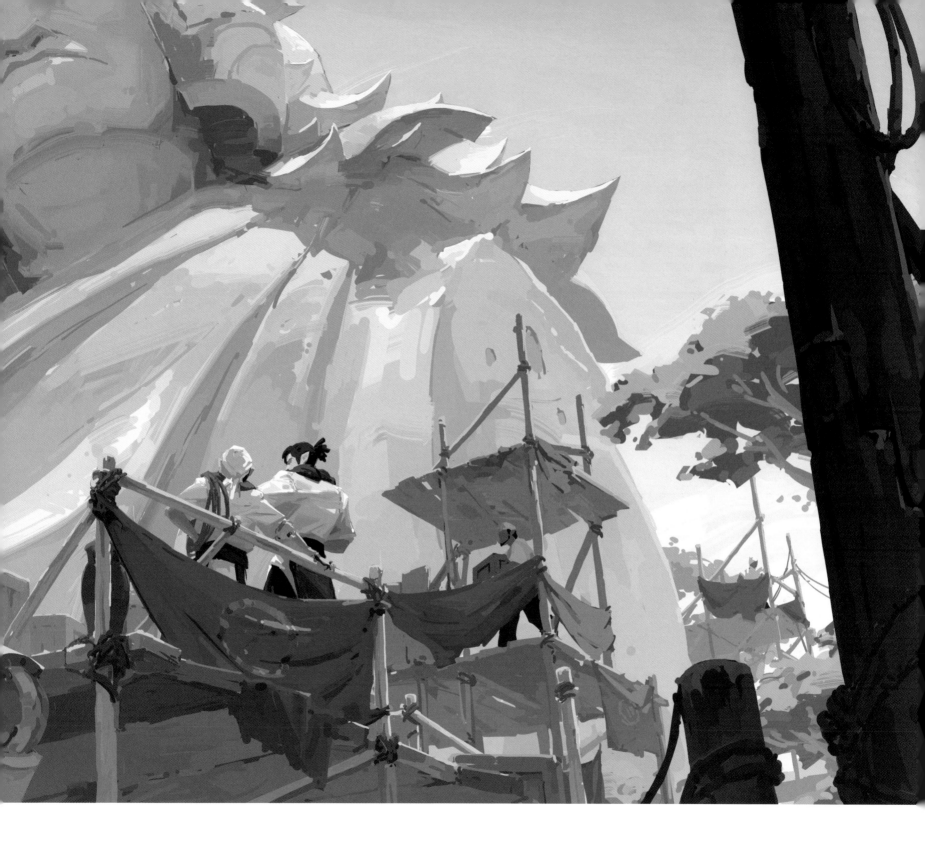

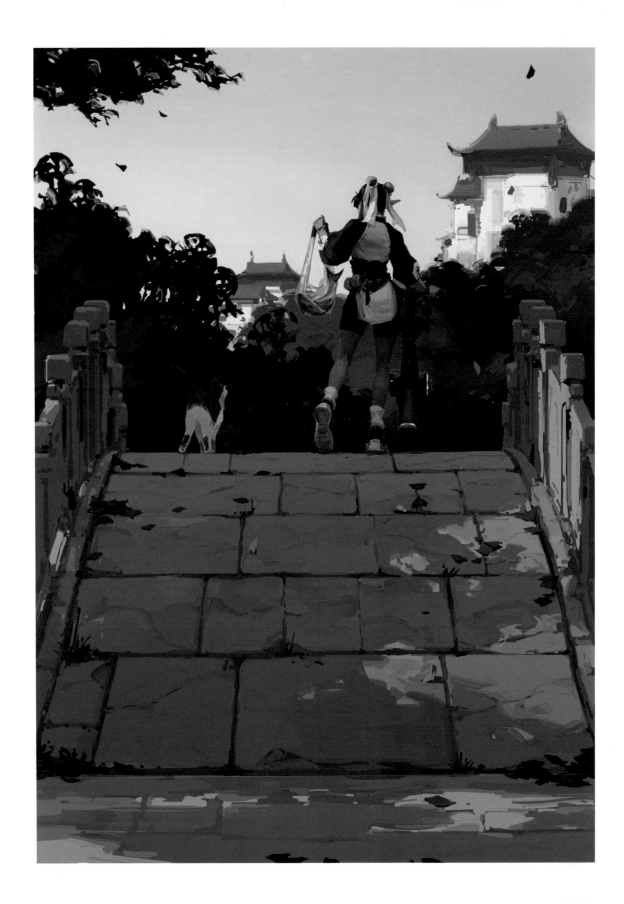

晚上吃鱼吧

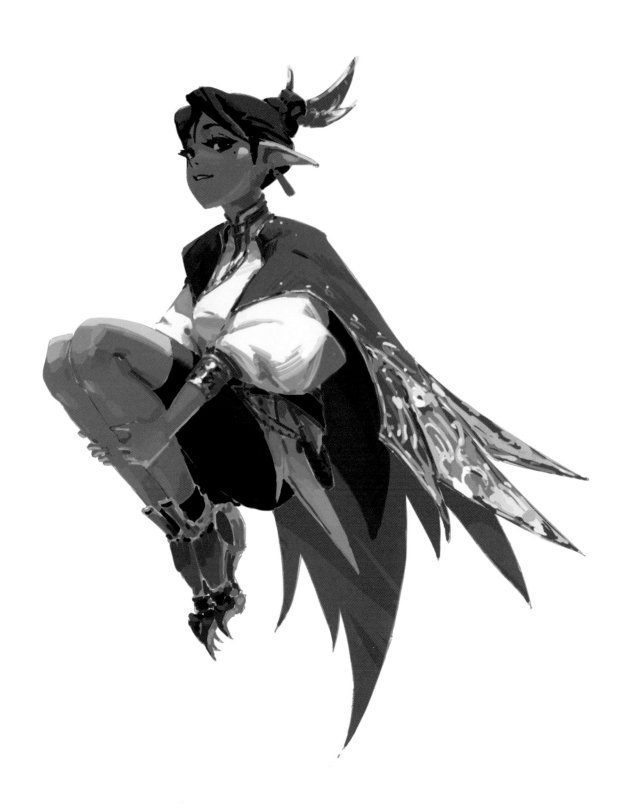

翼族女

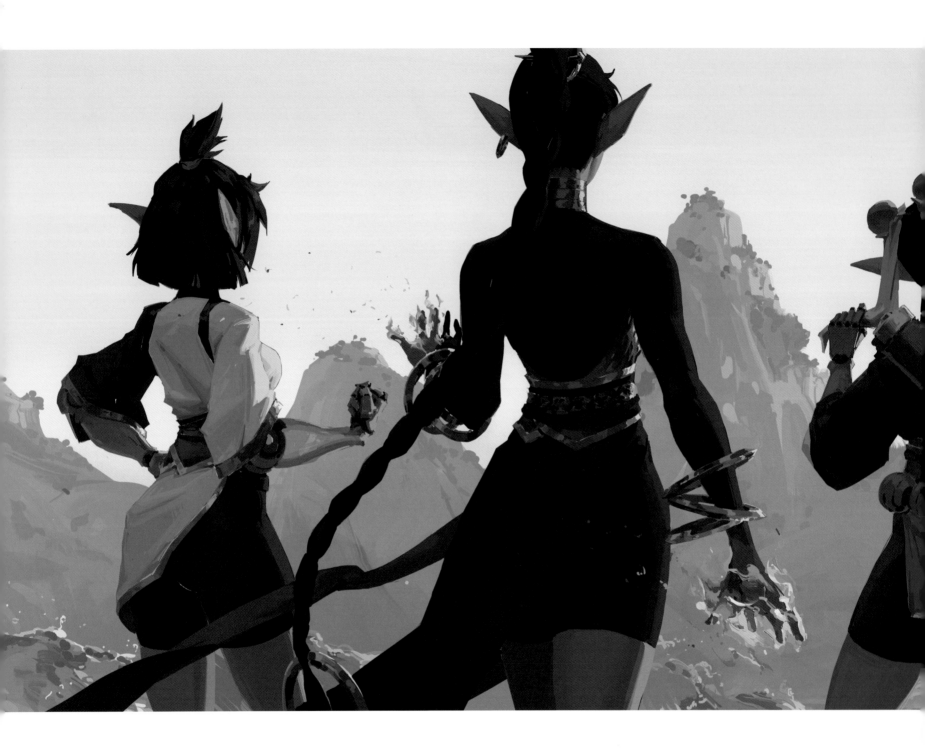

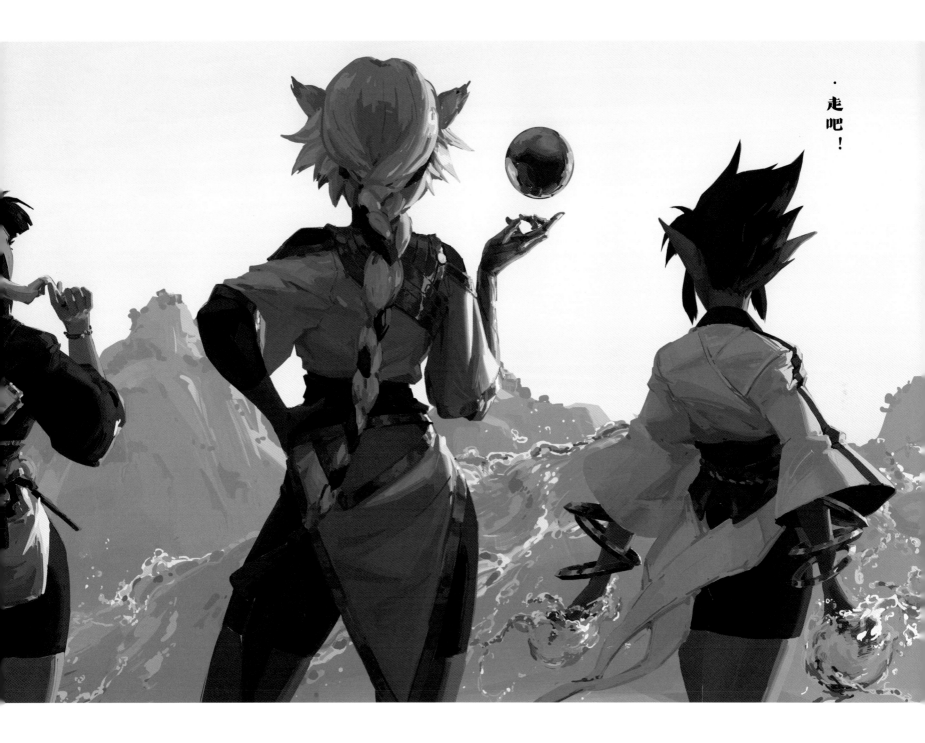

走吧！

125

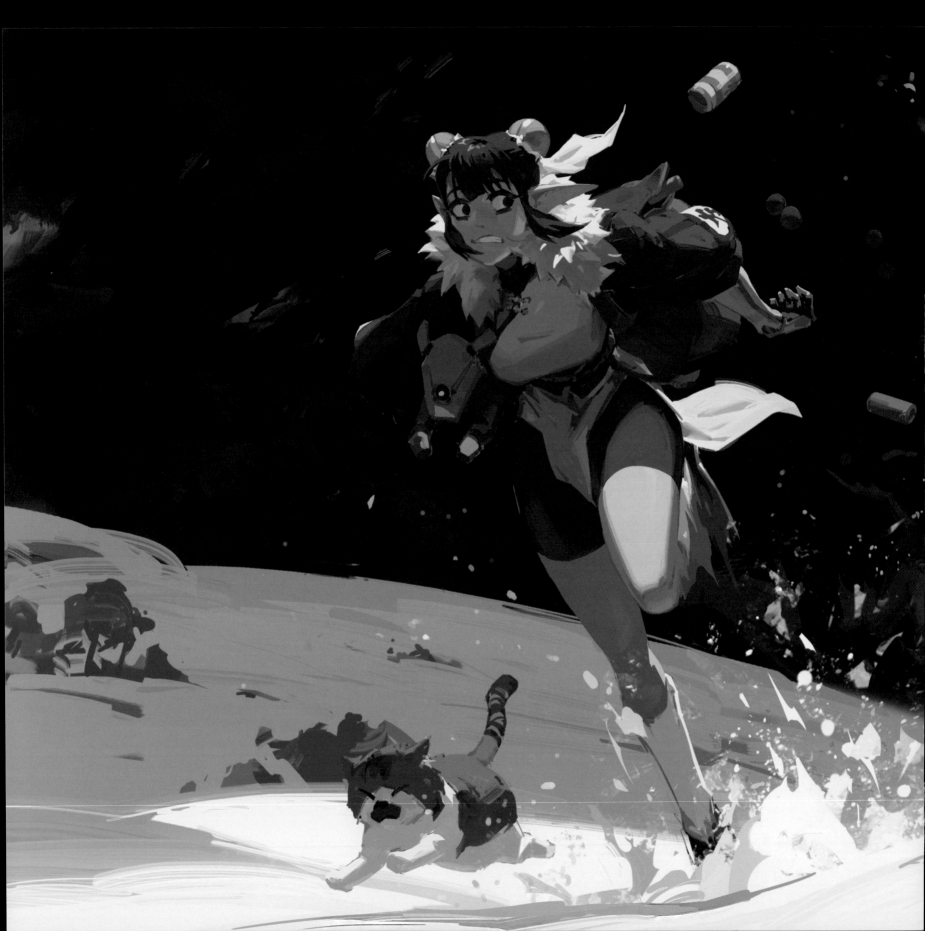

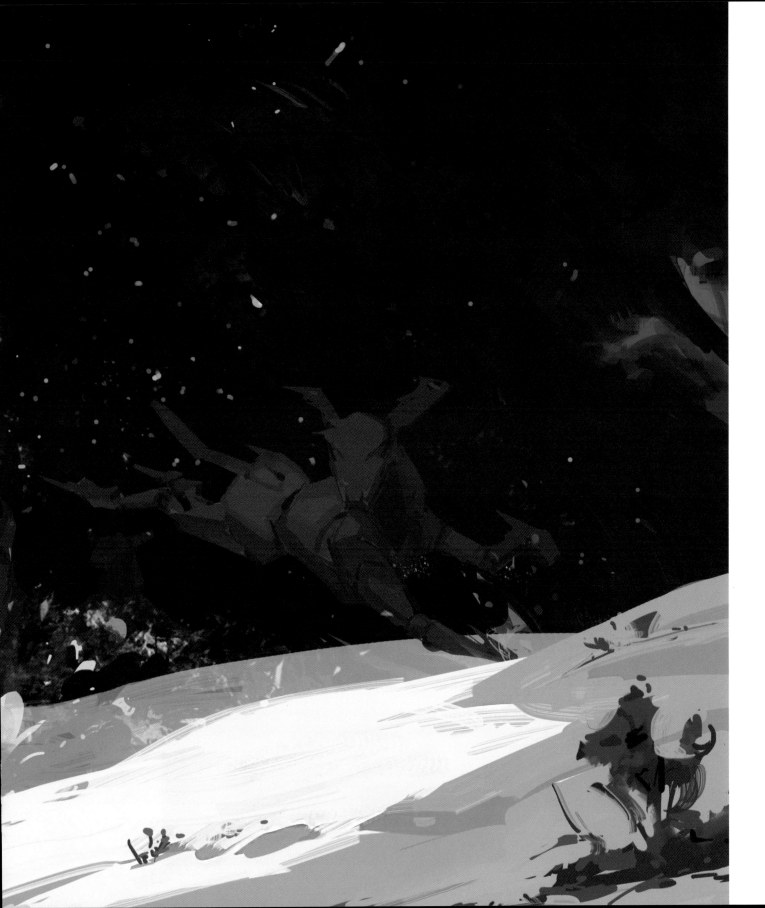

快逃！

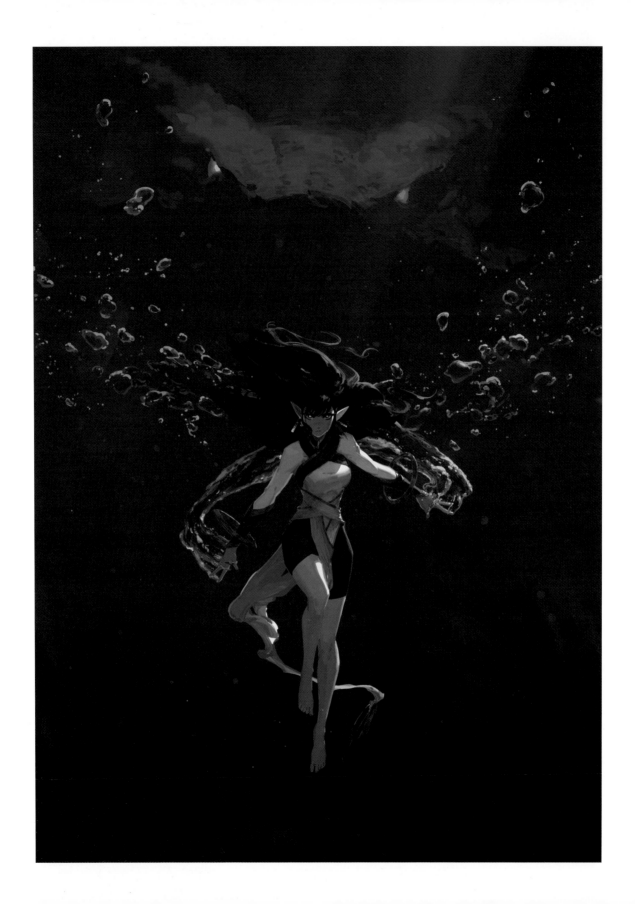

潜渊玄武

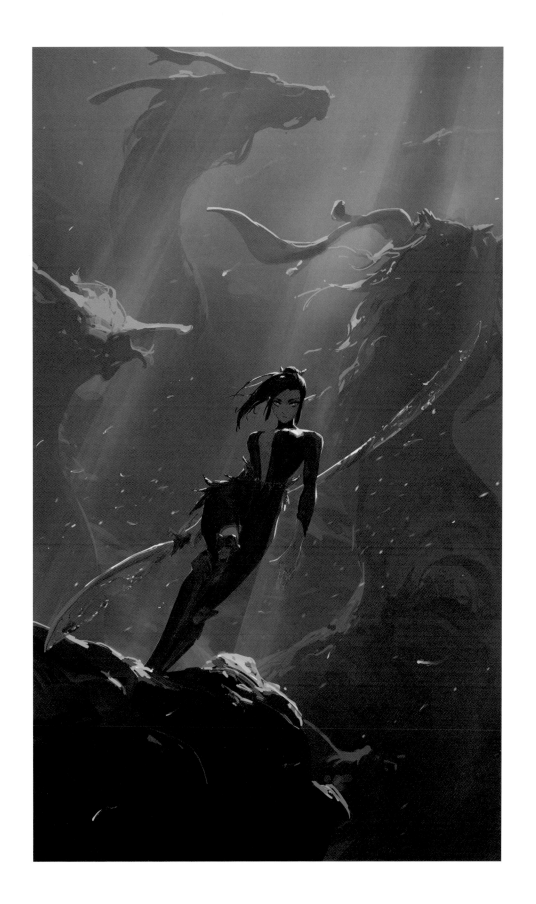

·水环

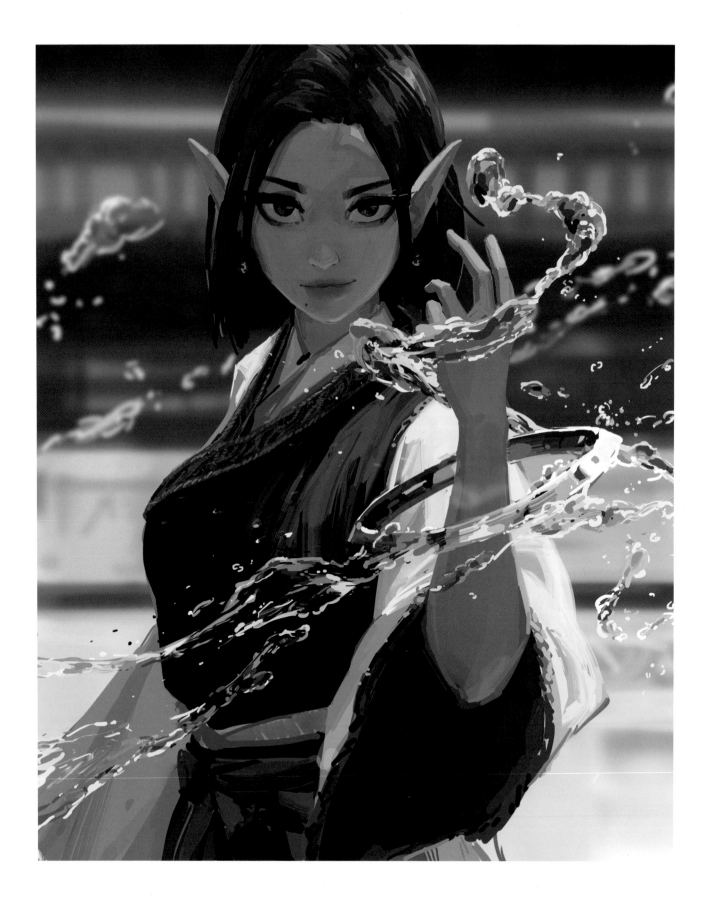

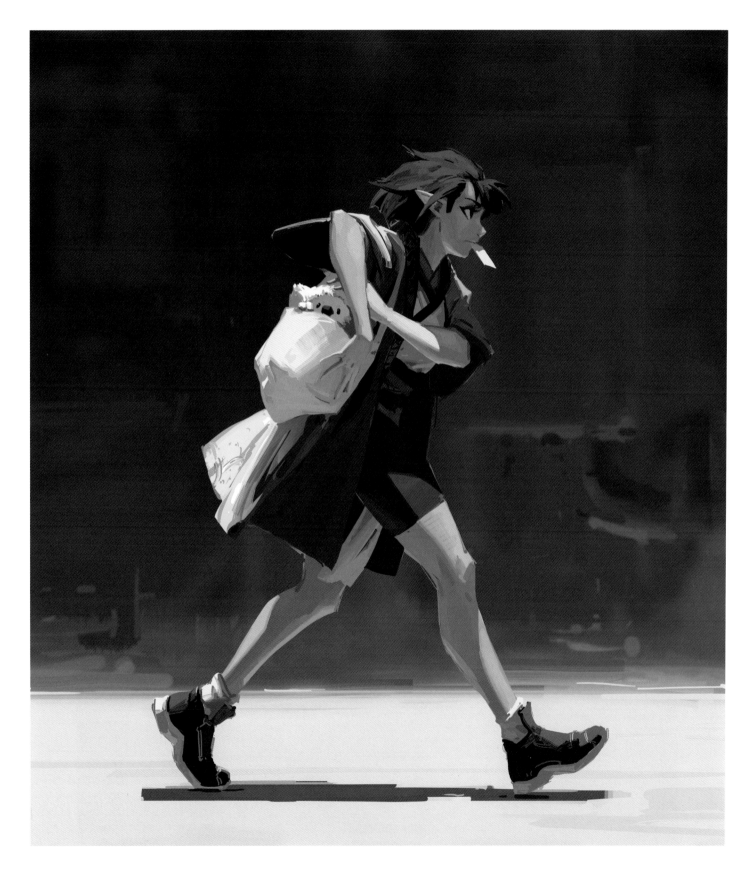

嘘！别动

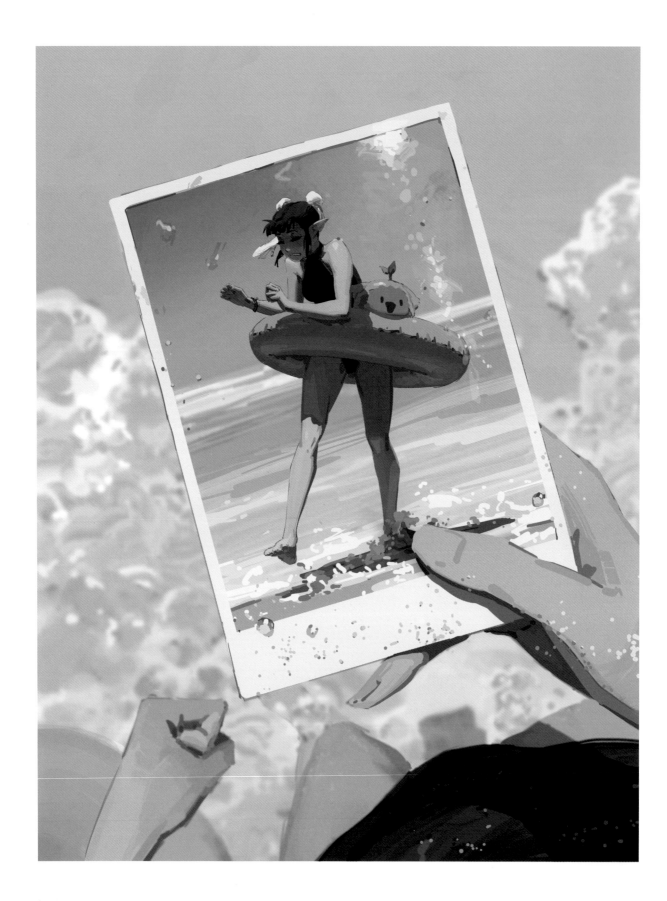

· 海水好凉

并不是特意把向小鹿画成一个搞笑女的。不是因为要捉弄她，而是她就应该是这么可爱、古灵精怪的样子，就像很多人身边的好朋友一样。

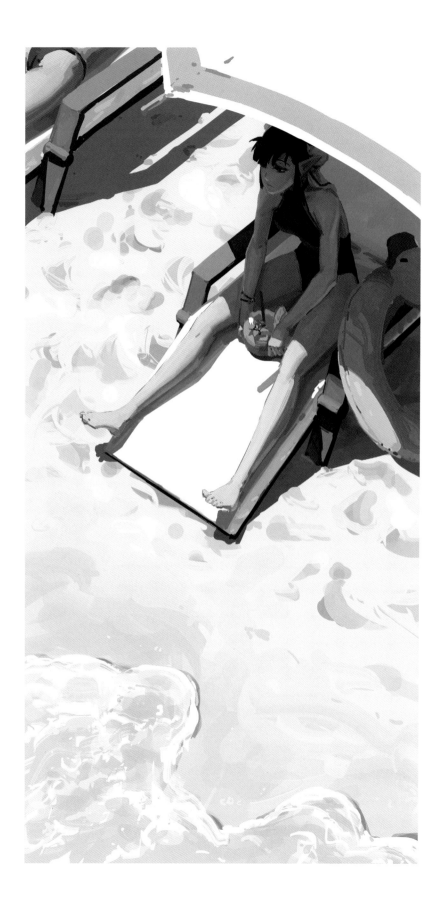

咕嘟咕嘟＼

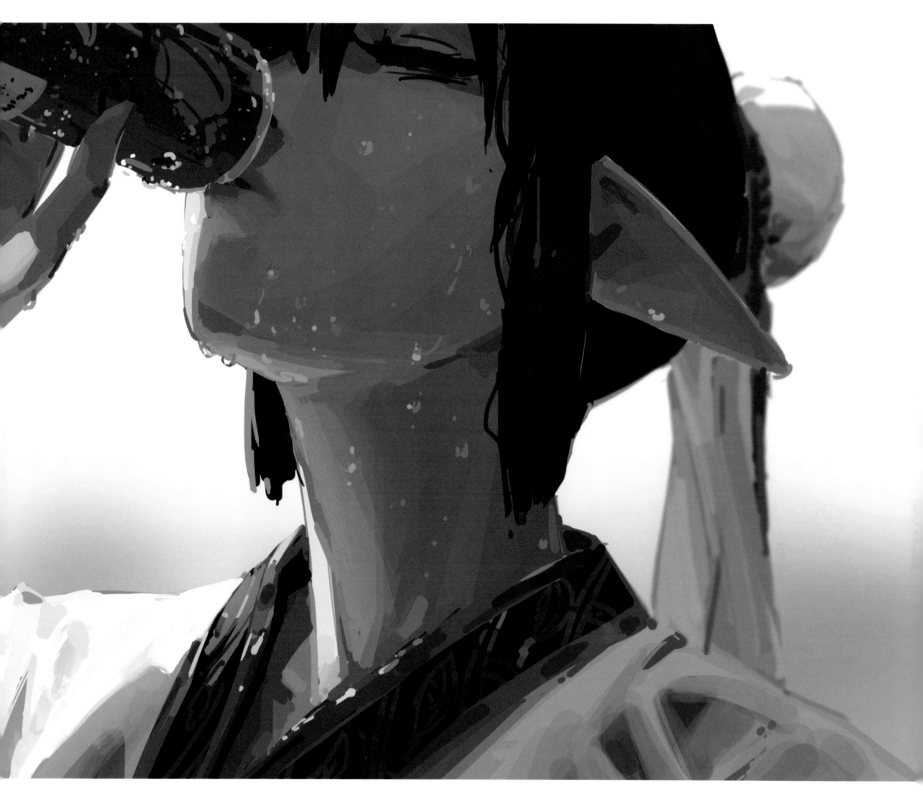

金色的风

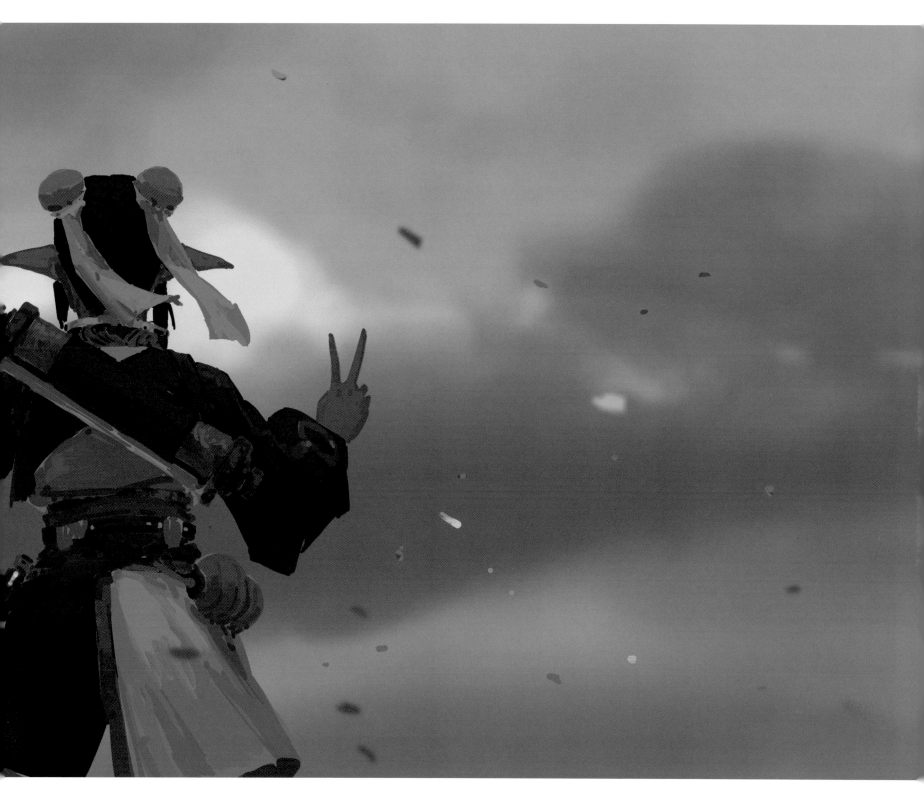

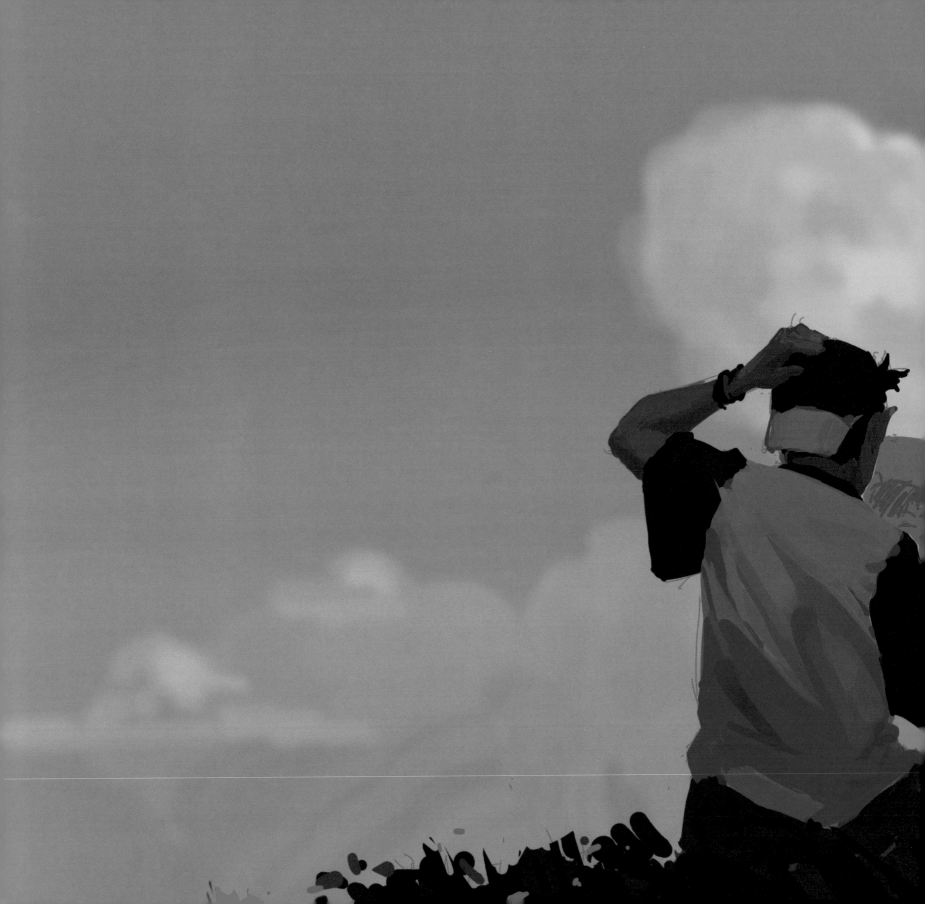

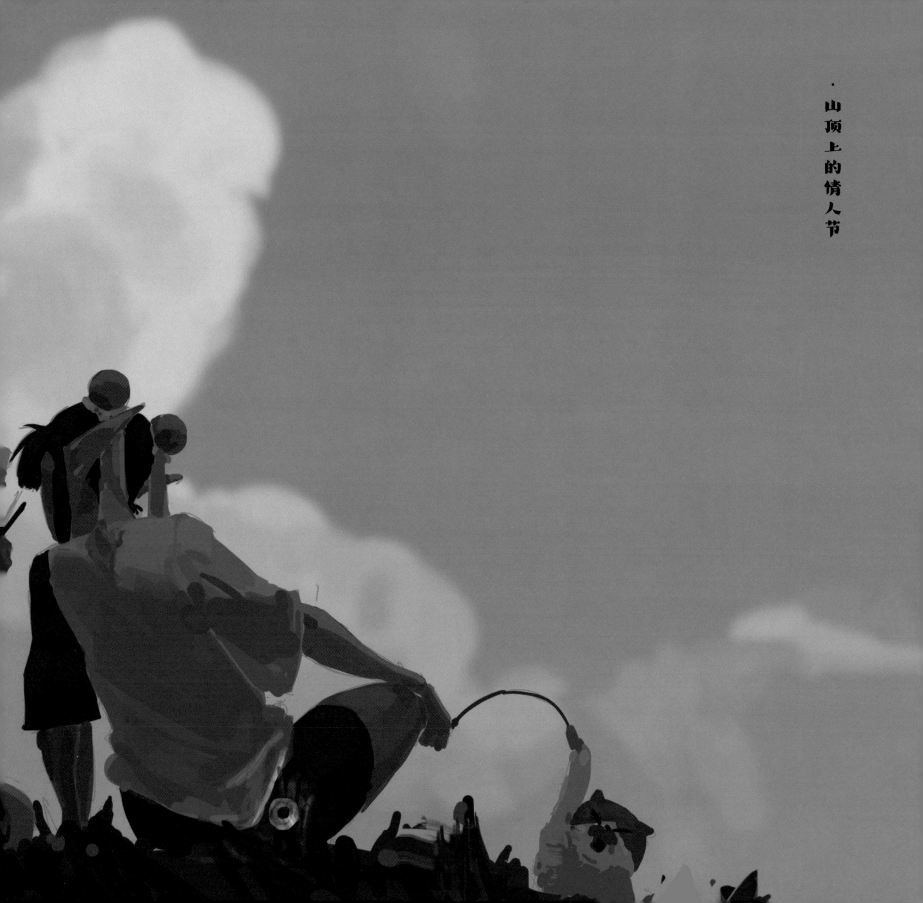

山顶上的情人节

· 陪练

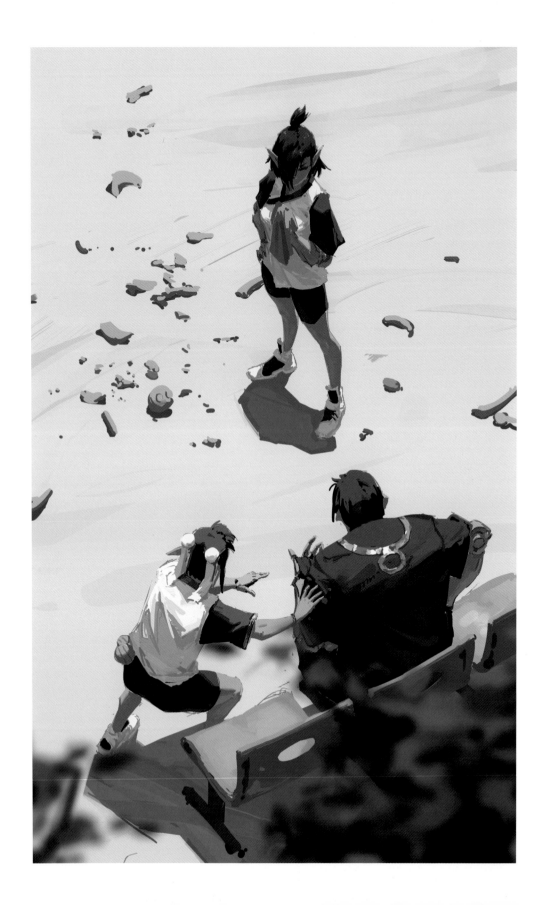

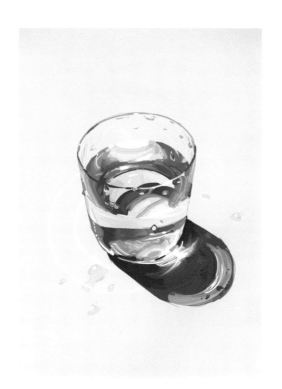

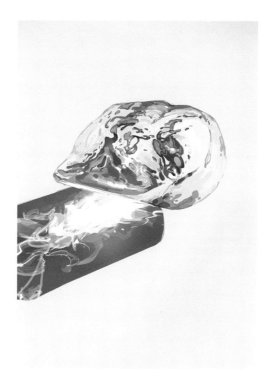

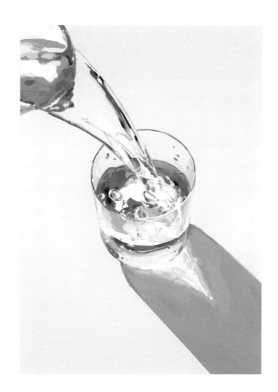

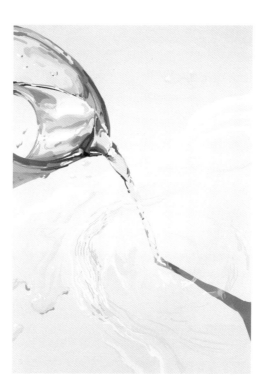

卷四 玄白绘卷

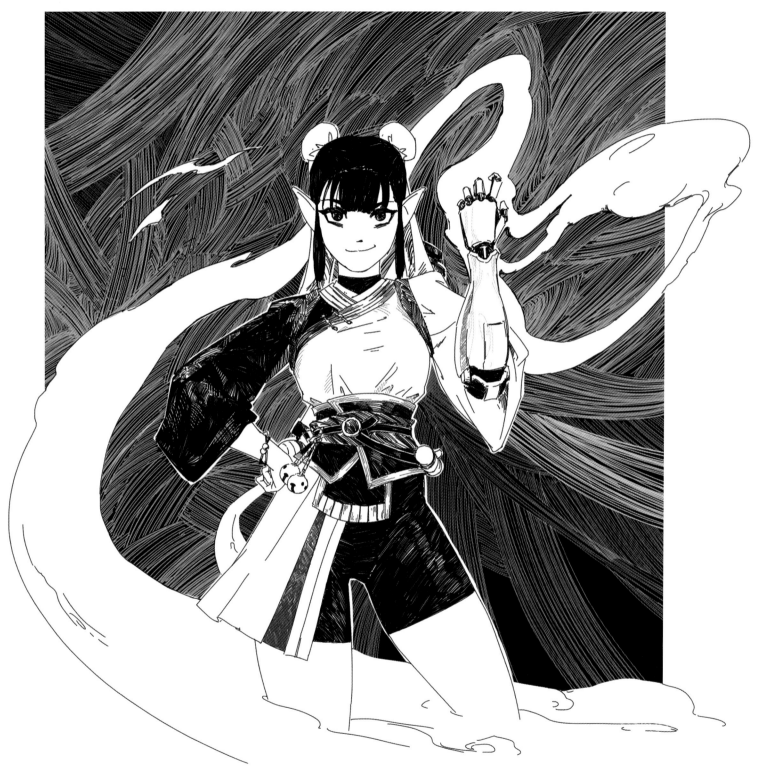

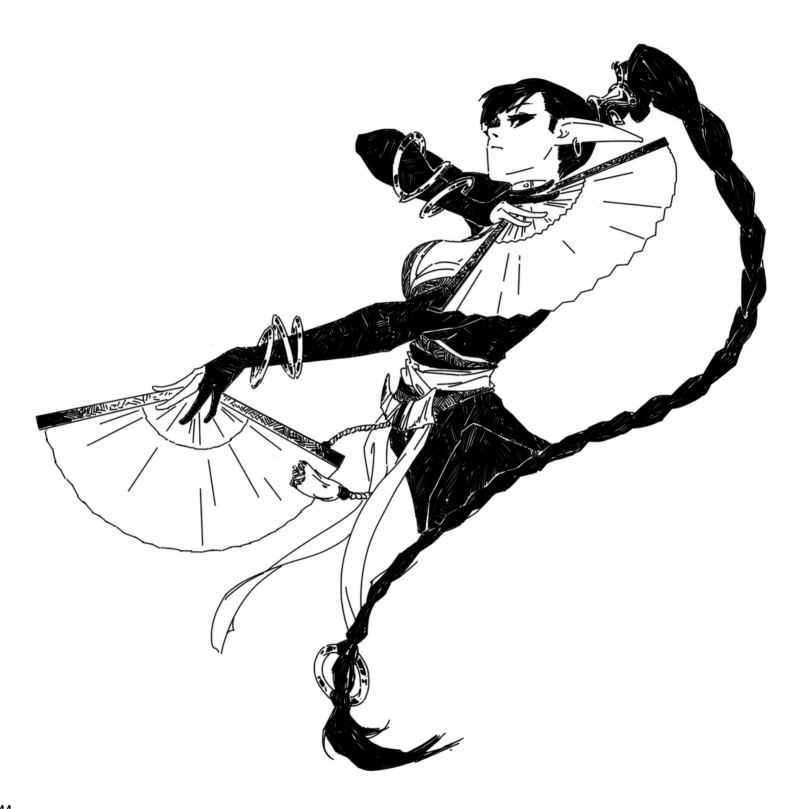

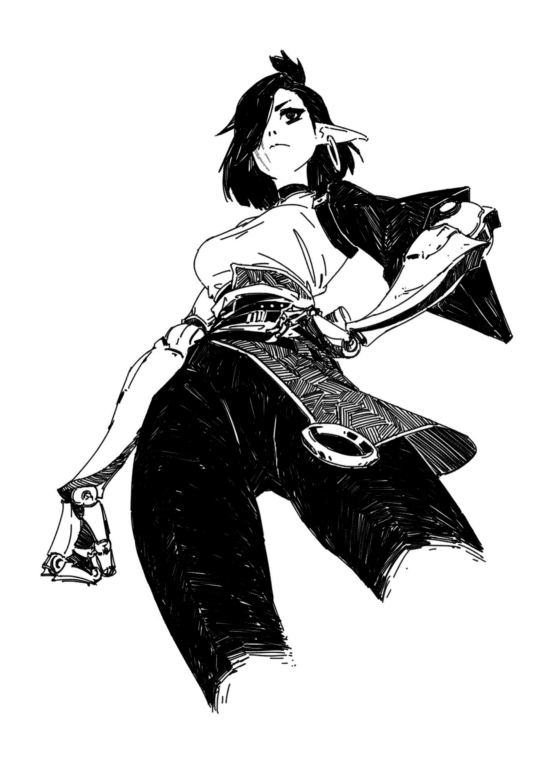

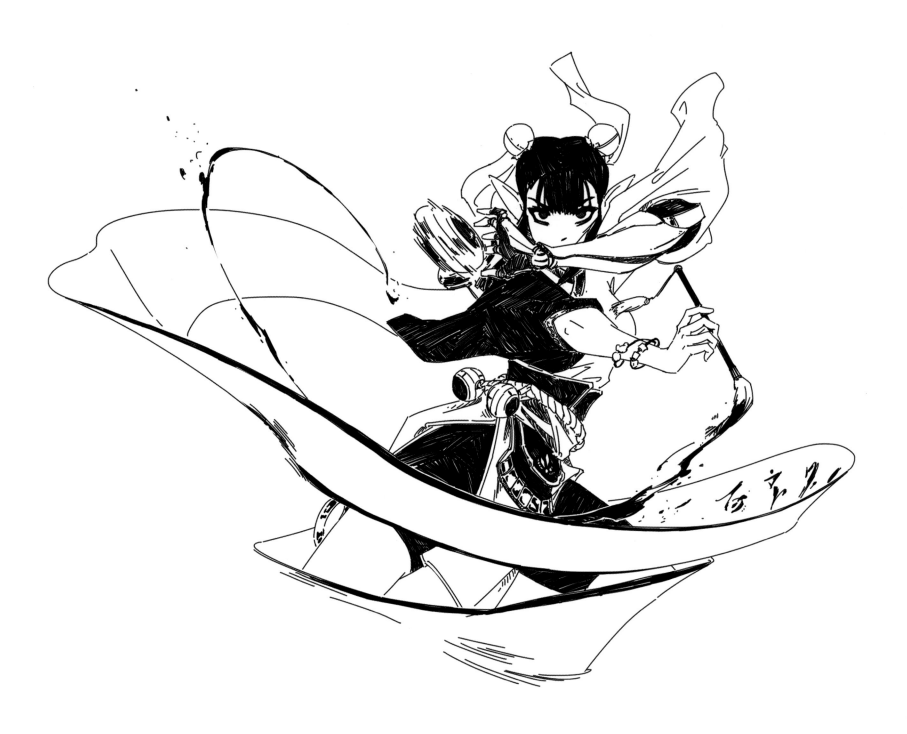

146

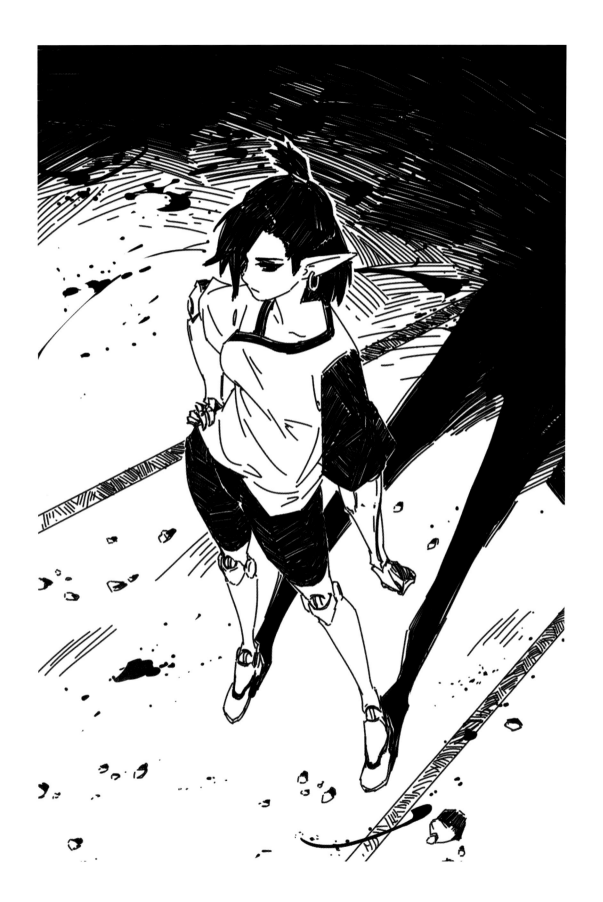

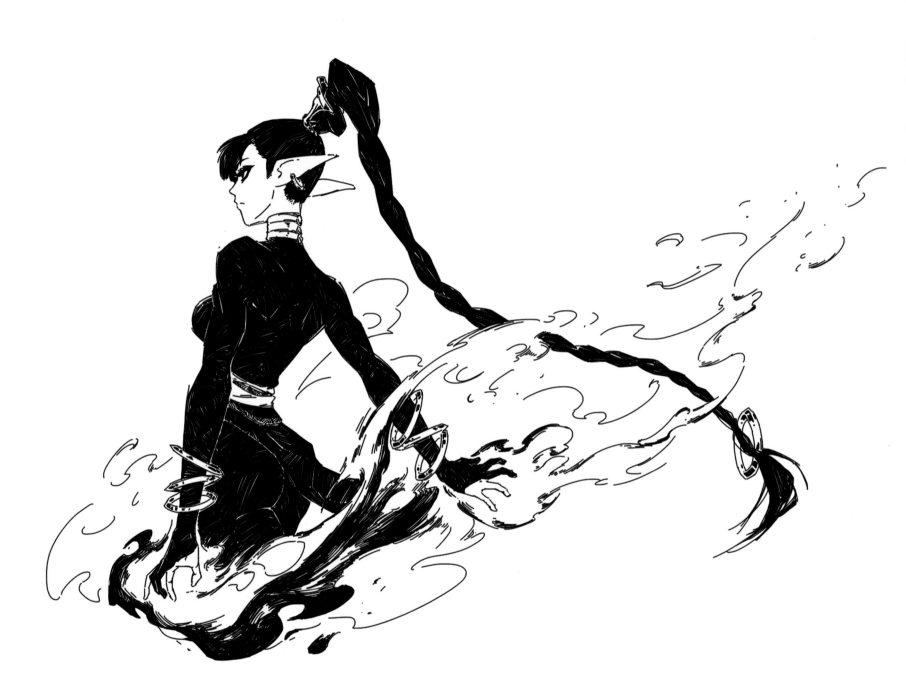

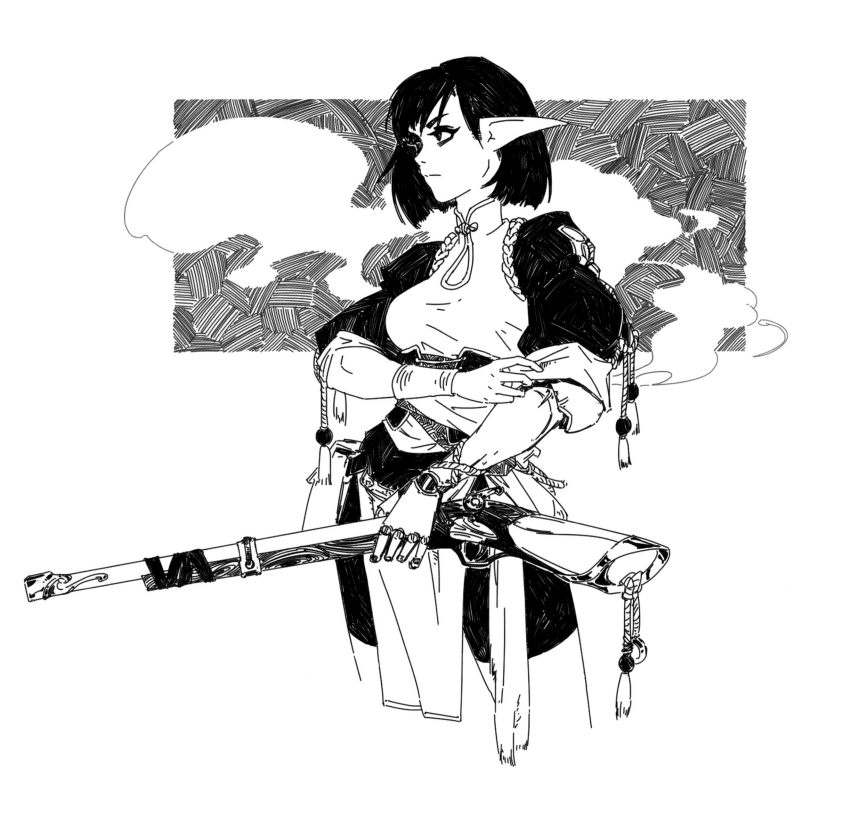

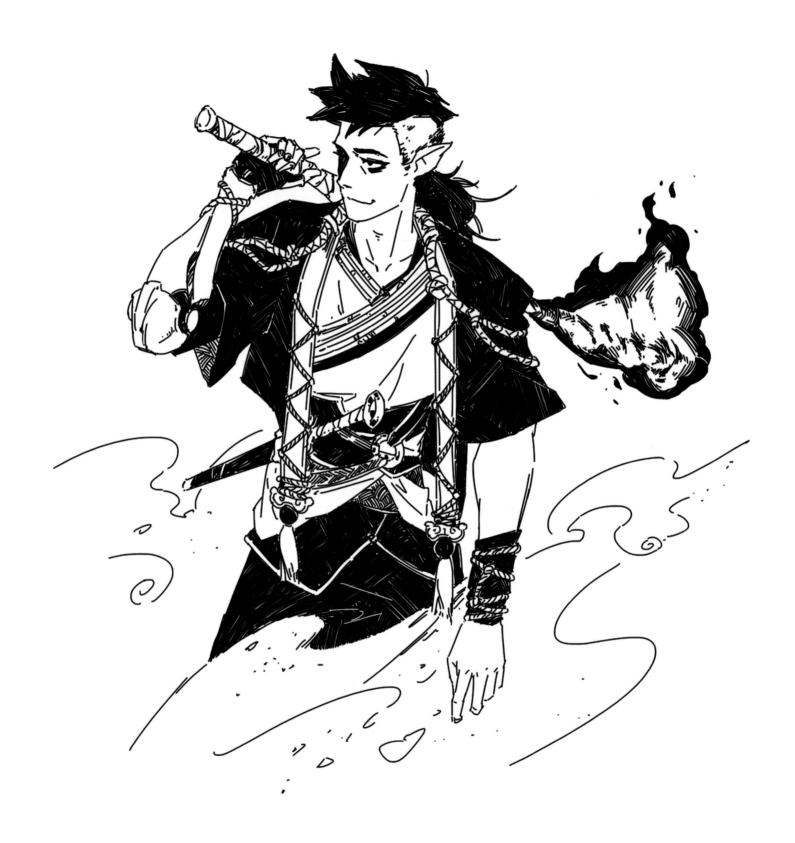

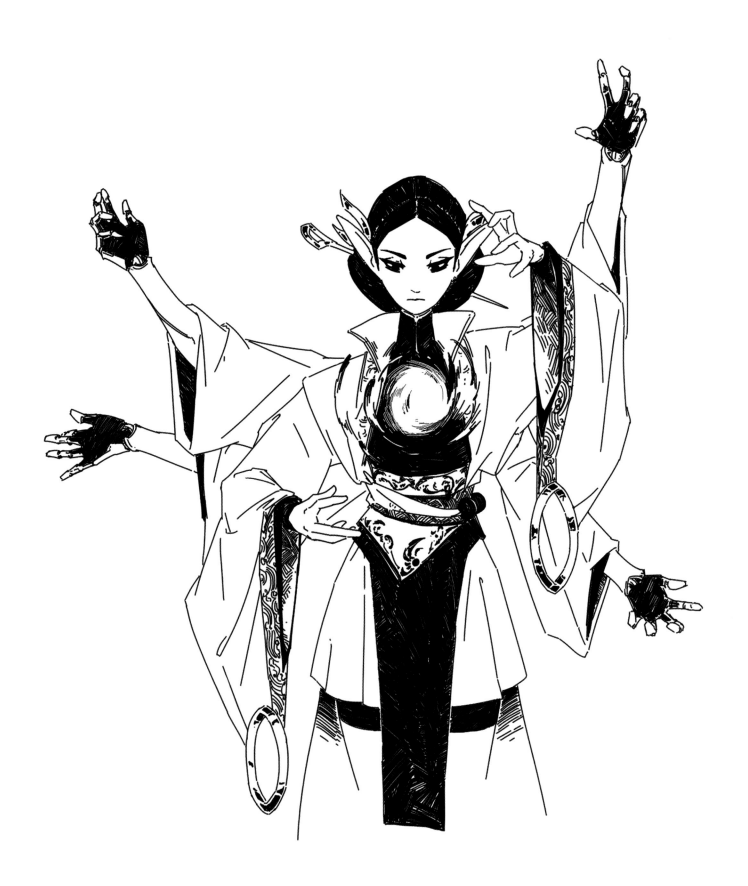

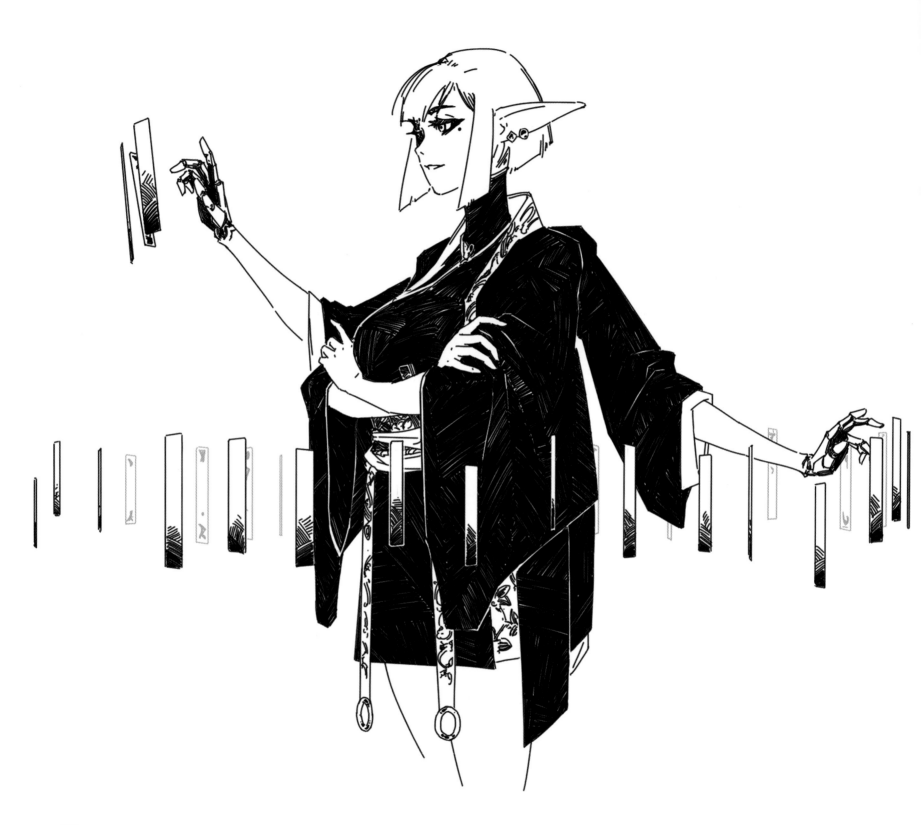

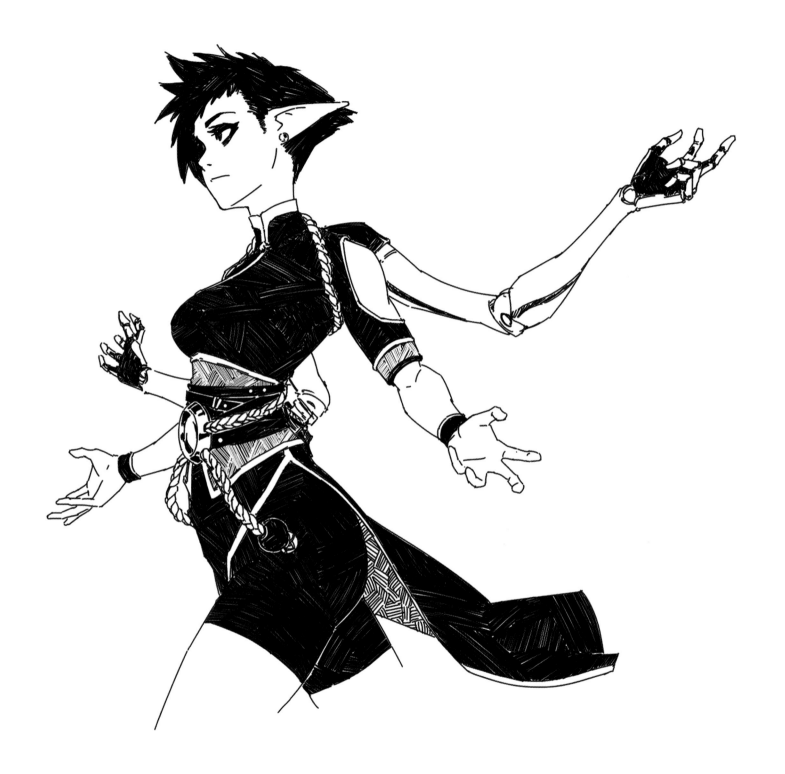

153

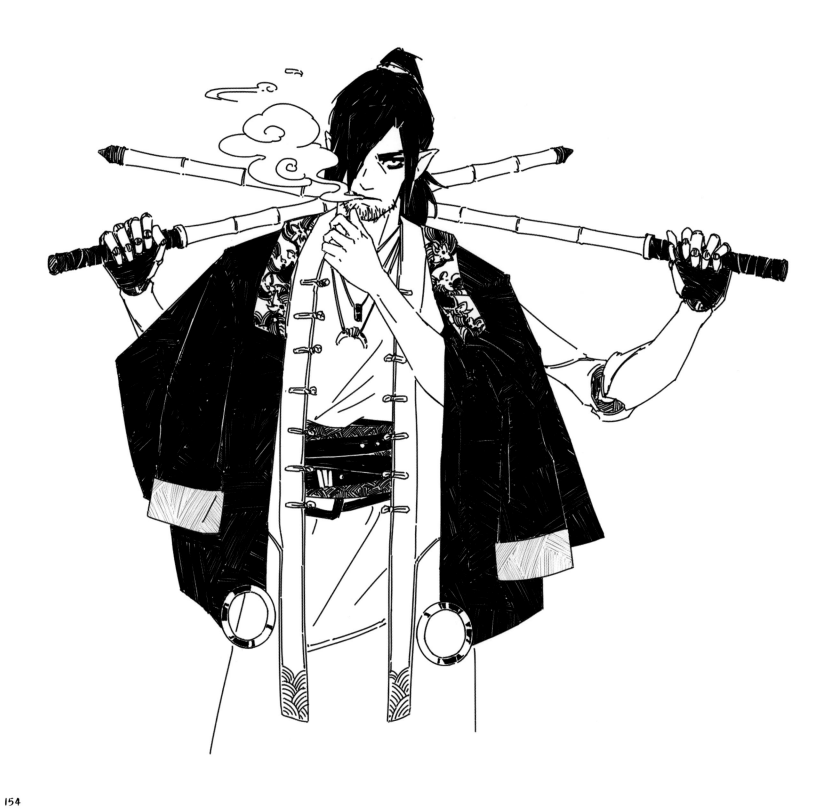

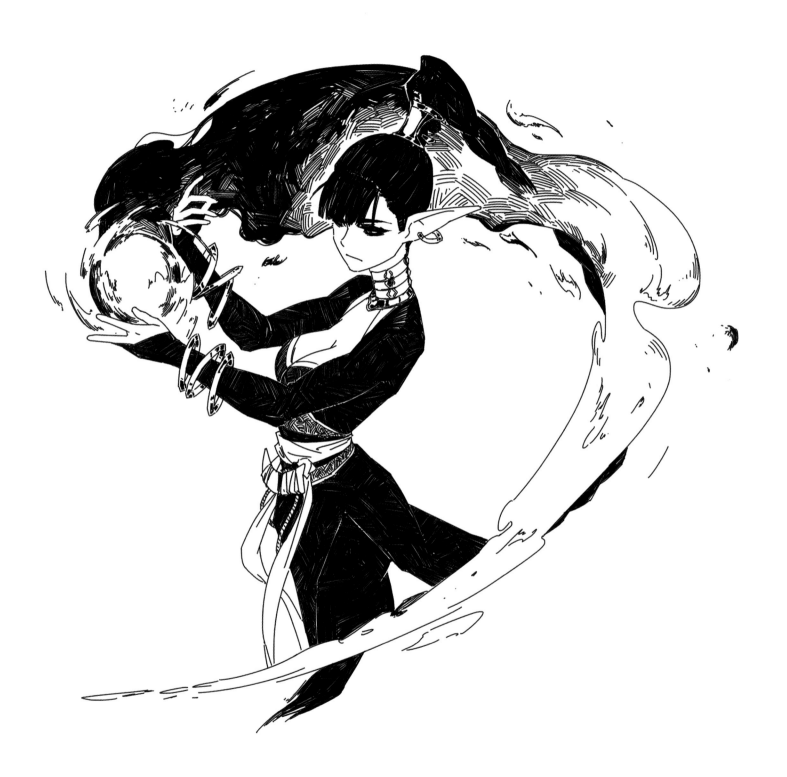

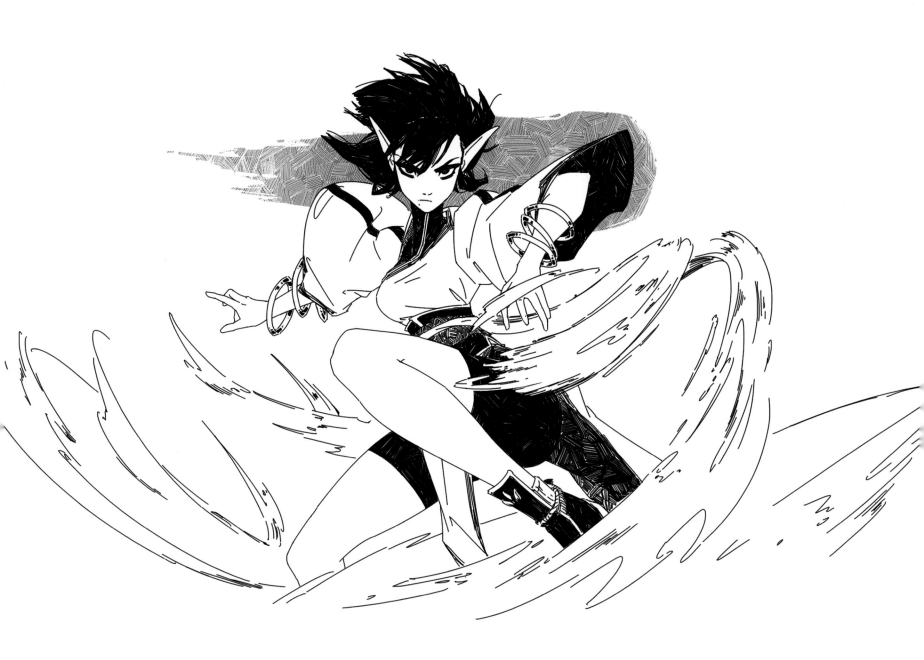

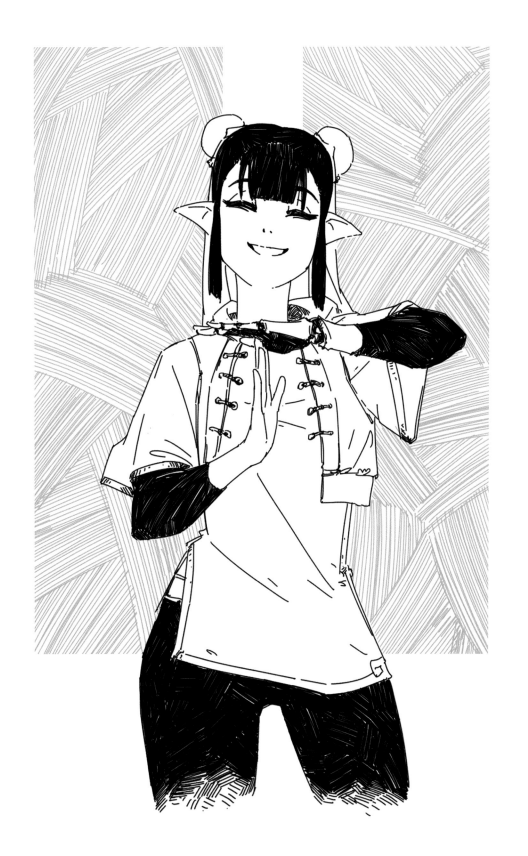

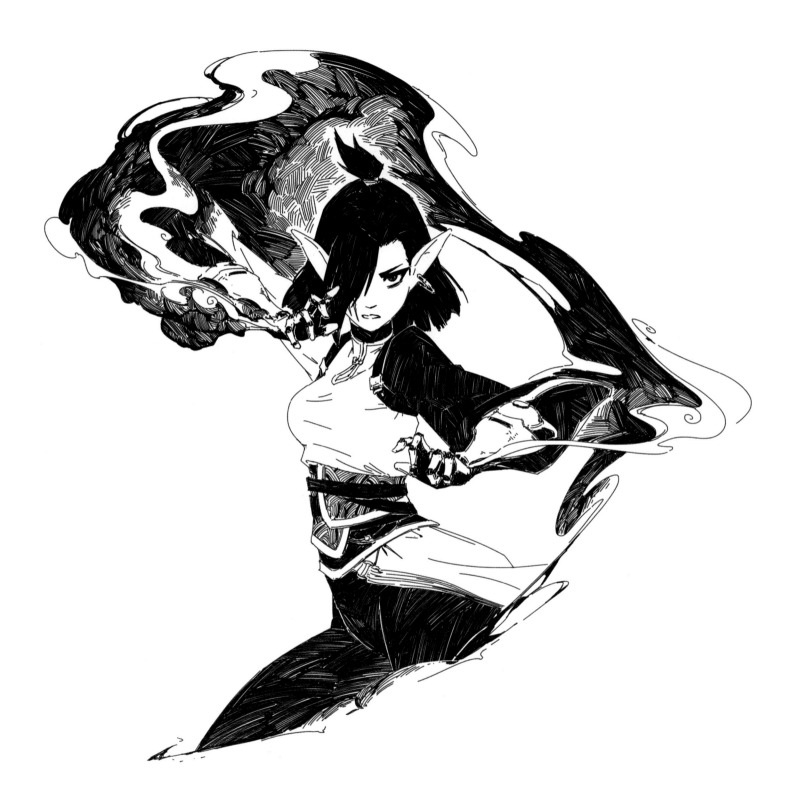

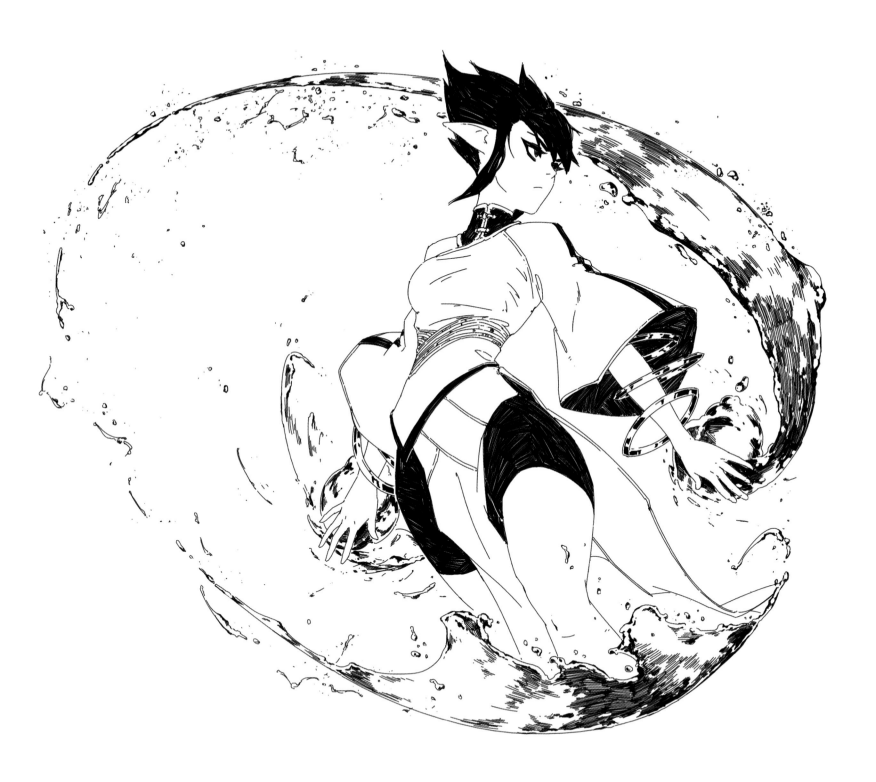

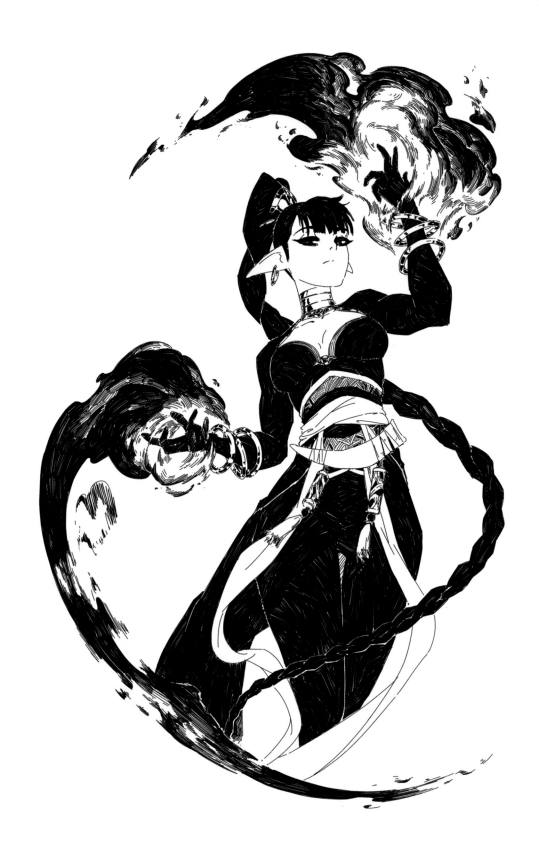

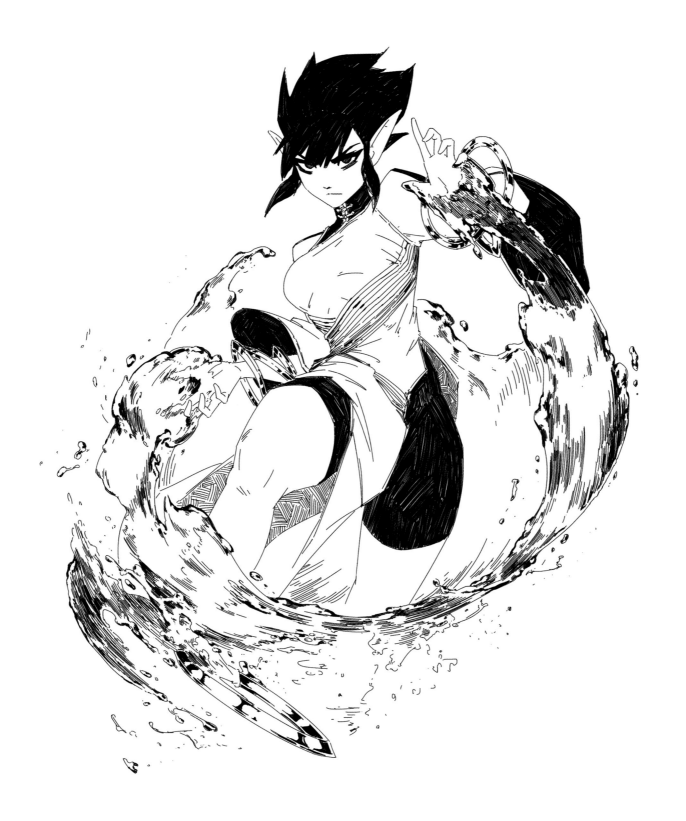

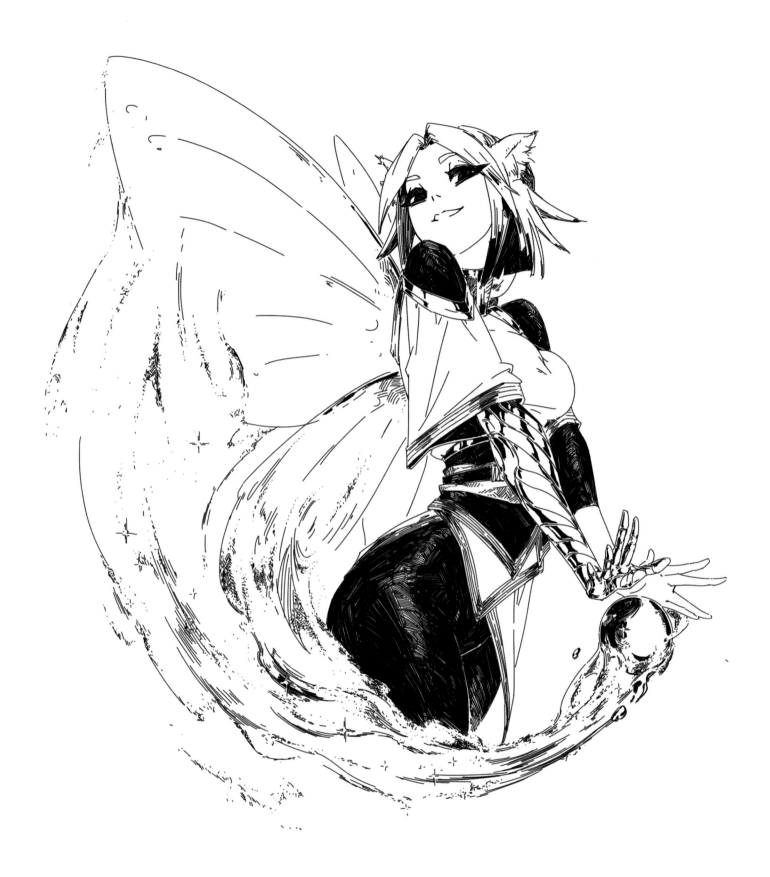

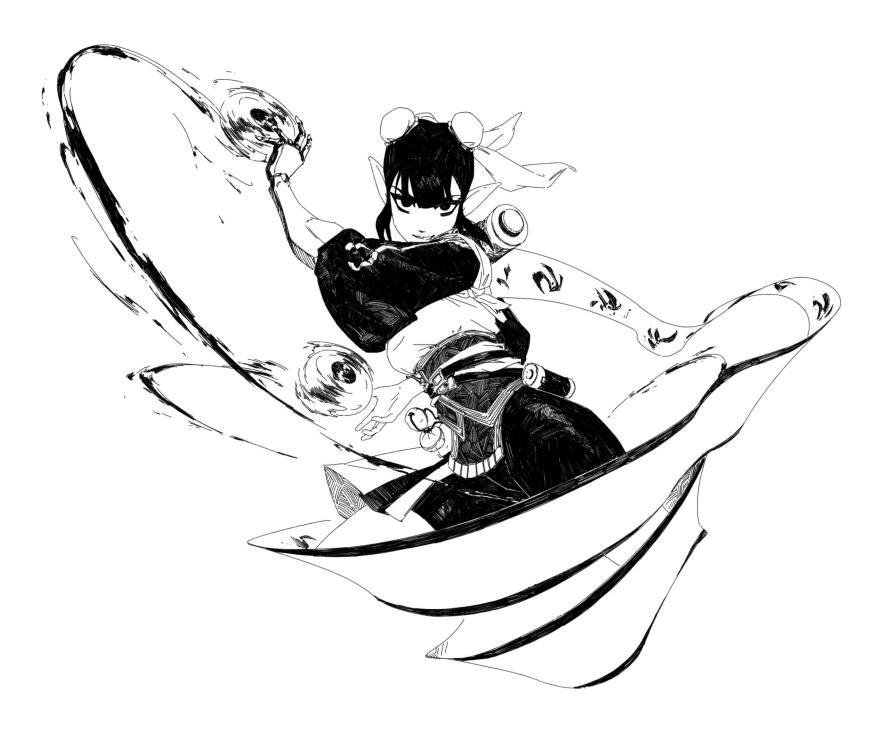

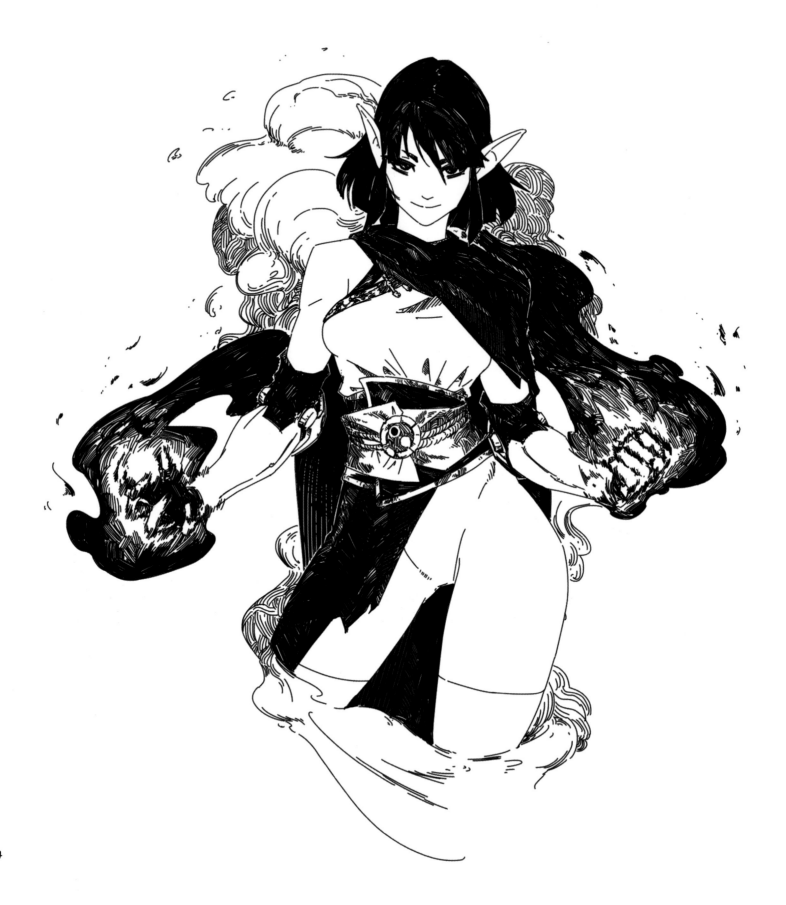

164

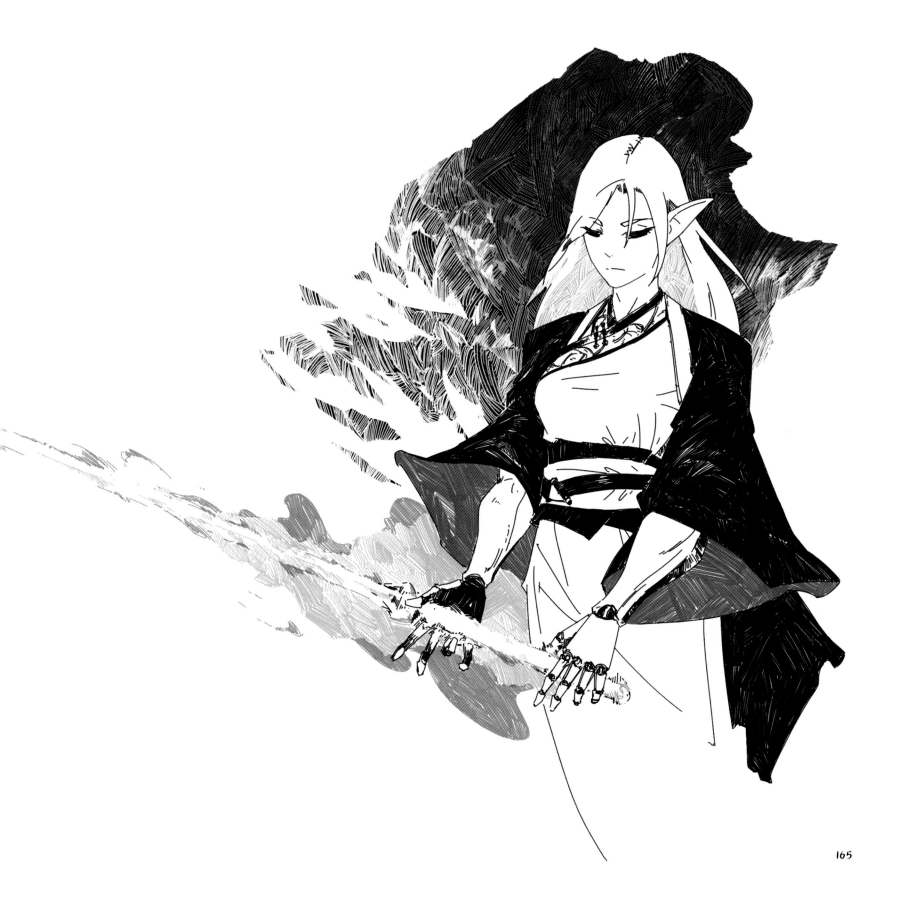

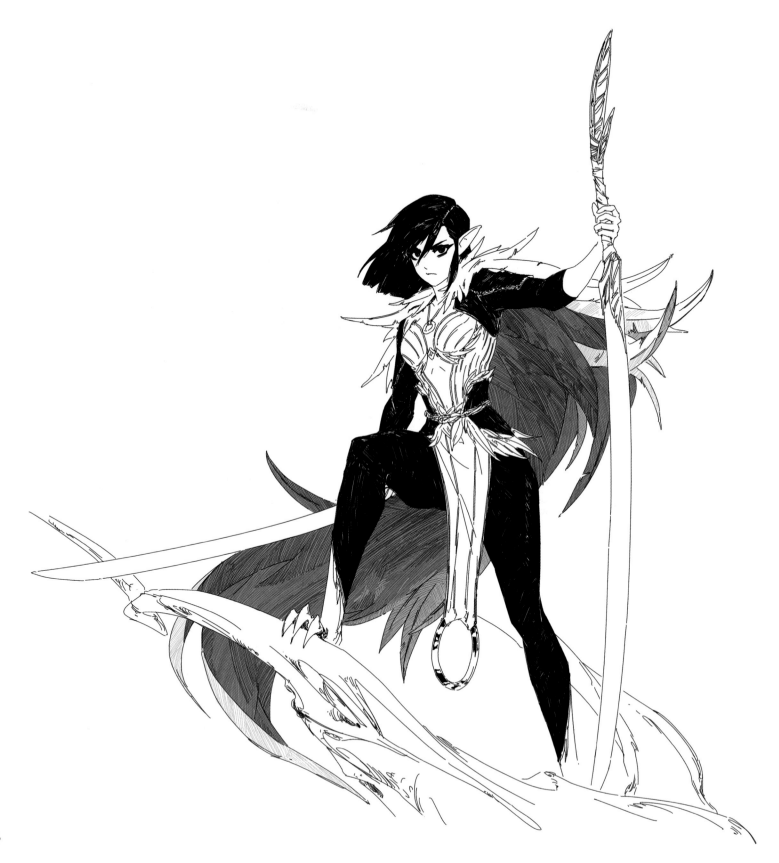

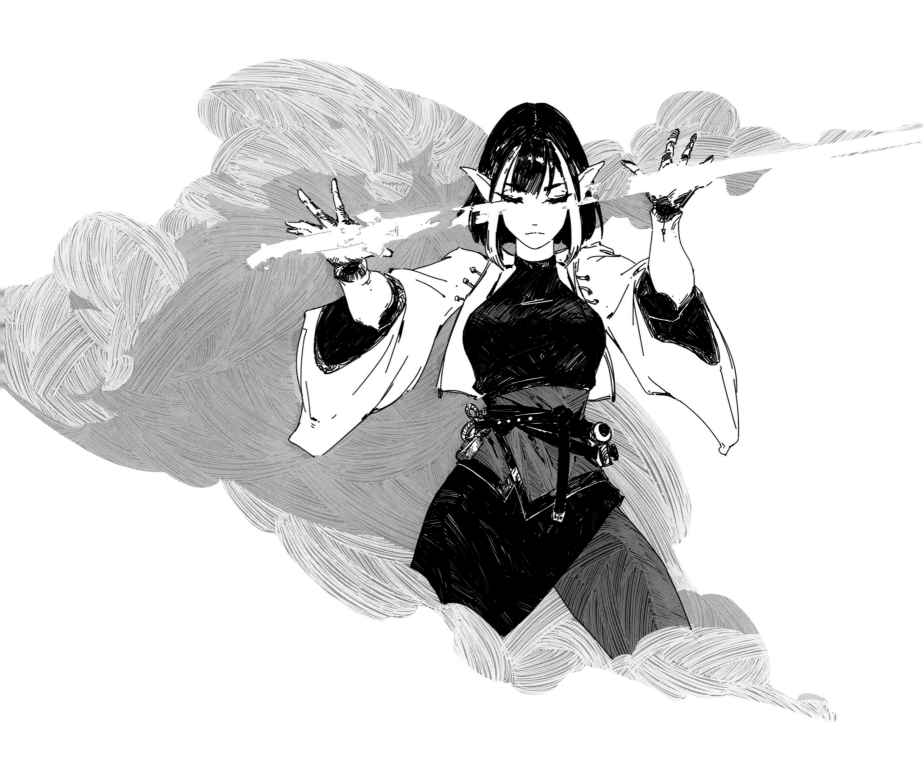

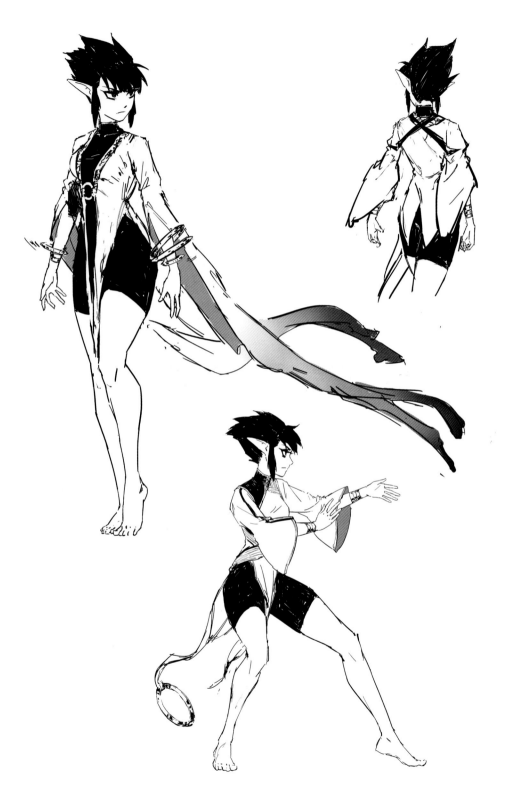
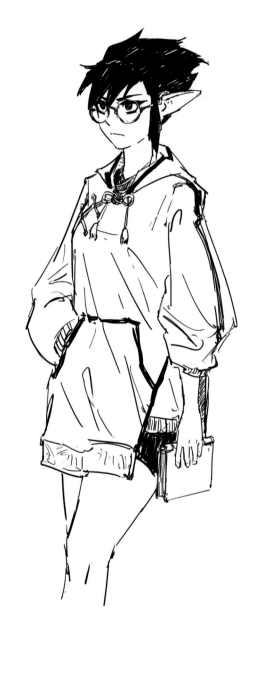

168

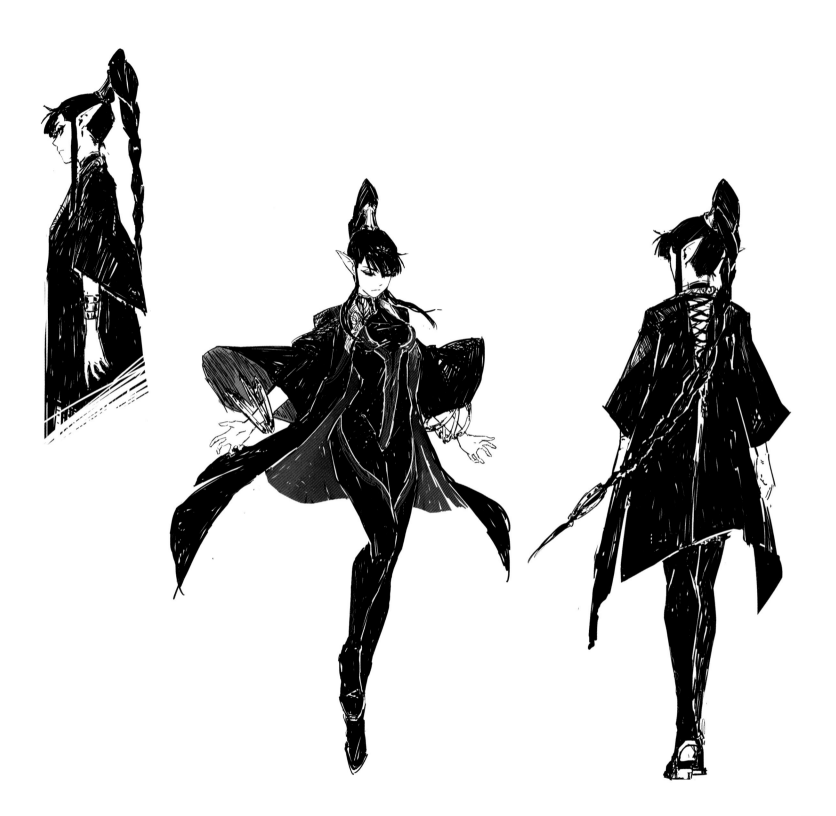

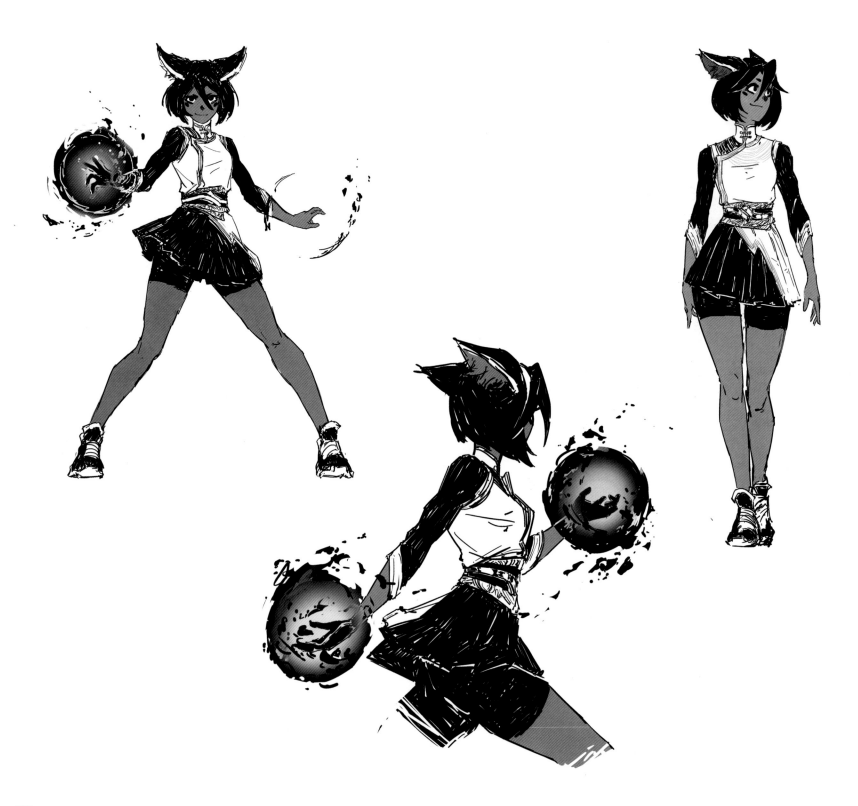

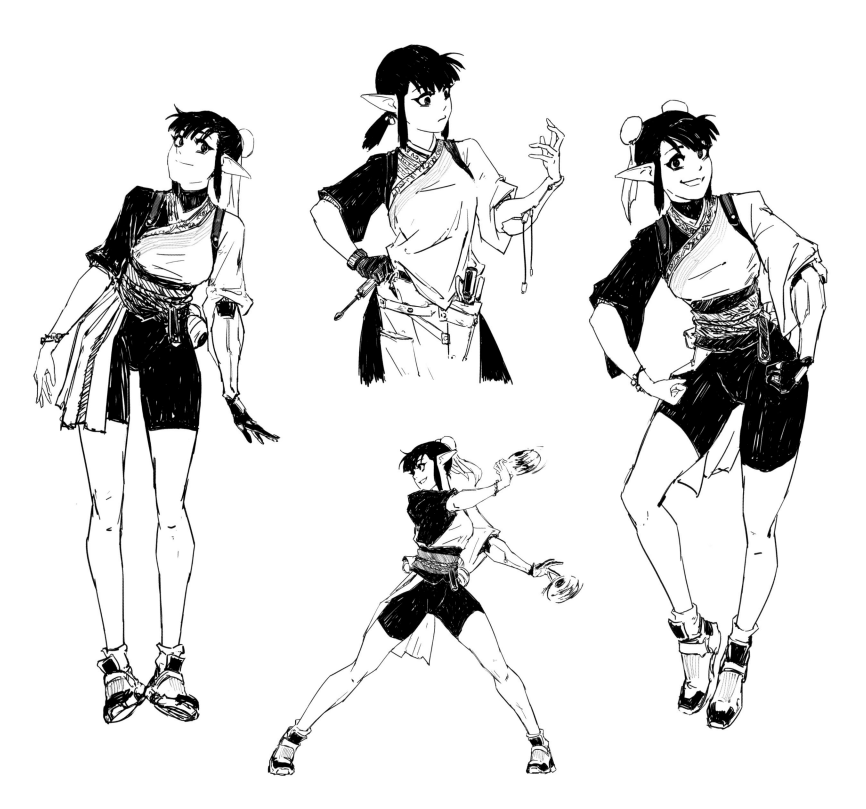

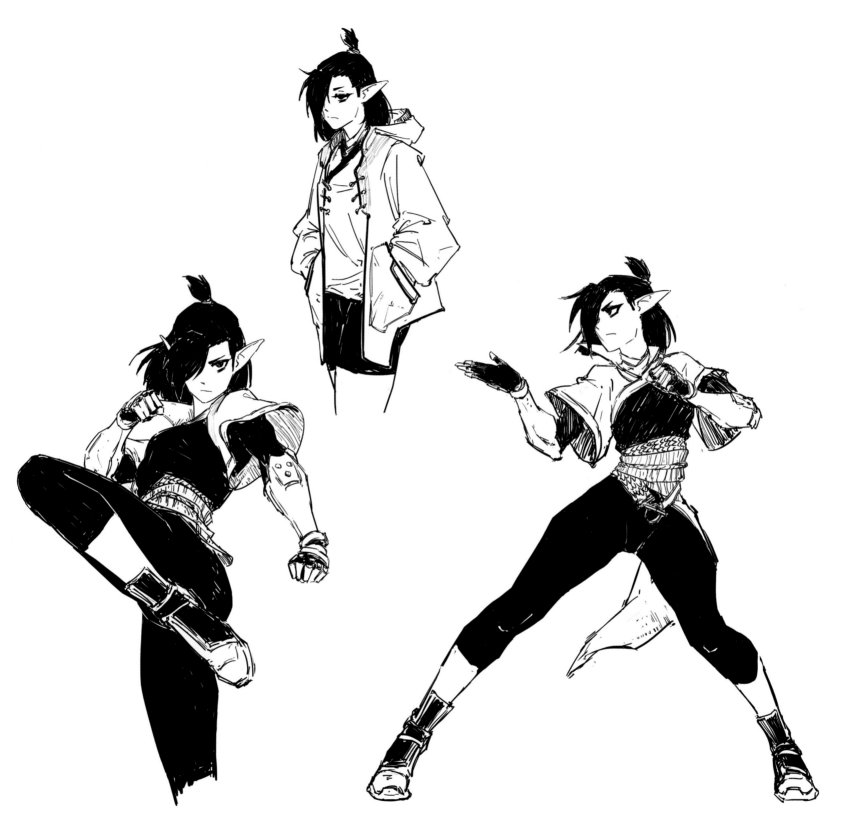

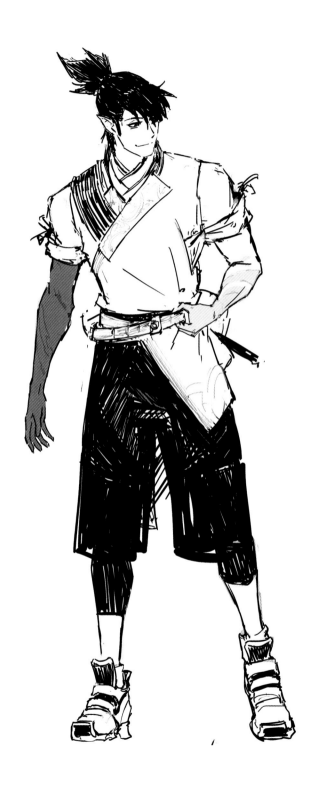
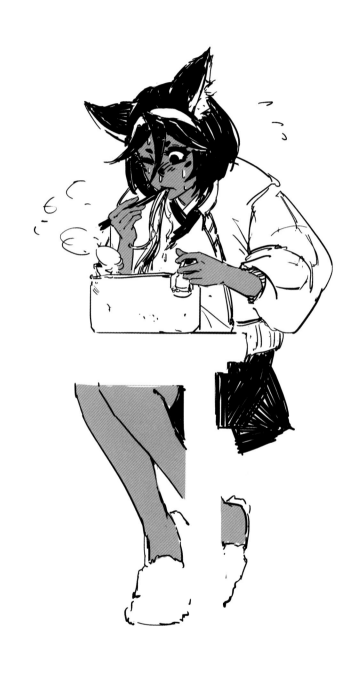

后记

能出版这本画册，对我来说是一个"幸运"。

生活中总是有很多事情是意料之外的，如果我当时没有尝试新的题材，我可能也不会进行《赋神》相关的创作。

如果不时不时停下来歇一歇，绘画是会让人感到迷茫的。

长期的工作经历悄悄地给我戴上了一幅"面具"（创作内容和风格），而我浑然不知。这让我在绘画过程中变得非常痛苦，也许很多人都饱受其扰。我们都无意中让绘画变成了比拼追赶和工业化产出的工具，不再思考自己是否喜爱绘画，不再让自己享受这个过程。《傀儡师向小鹿》一图是我当时转变绘画风格的关键作品，我抛弃了所有基础以外的曾经惯用的表现手法，用自己当下最喜欢、最享受的形式去完成它。在创作过程中，我非常轻松，结果也令我非常满意，我通过那张作品找到了喜欢的方向，明确了今后该走的路，也正是那些无意中的尝试和转变，才会有《赋神》的世界。

所以，适当停下脚步，检视一下自身，冷静下来思考，会对自己很有帮助。

现在，在《赋神》的世界里，向小鹿和四夕草的故事才刚开了个头，目前只完善的设计了"水禅宗"，"焱雀门"和"游子"也才刚起步。其余的势力、内容等尚未着手创作，我还有很多事情要做。

长期以来，我妻子的大力支持、线上和线下的朋友们对我的关注和鼓励、大家的每一次点赞，都让我感受到温暖和善意，给了我很大的驱动力，让我发现这一切的付出都是值得的，也在时刻鼓励着我：我正在做一些有意义的东西而非孤芳自赏。

希望我能将这份感激传递给读到这里的大家，也希望这本画册没有让大家等太久。特别感谢你们给予我的无私鼓励和支持。感谢闫闫老师当初与我建立联系，一路耐心指导讲解，让我对图书出版有了比较初步的认知。感谢弥间给我题字，感谢参与这本画册制作的诸位编辑、设计师和印刷厂的师傅们，大家都辛苦了！最后，特别感谢我的妻子，长期地、无条件地信任和支持我。

666K 信謖

2023 年冬天于新加坡